音乐入门基础
——识谱学乐理

侯德炜　孙栗原　鞠晓晨　编著

化学工业出版社
·北京·

本书包括九章：音与音高、记谱法、节拍与节奏、连音符与组合法、装饰音及常用记号、音程、调式与调号、民族调式、和弦。每章都遵循从易到难的原则，对重要的基本原理进行了详细的讲解并配有丰富的实践练习。每章还配有识谱练习，将每章的乐理知识融入到识谱练习中，便于初学者在学习乐理的同时练习识谱，在识谱的同时巩固乐理知识。

本书内容简单实用，语言通俗易懂，不仅便于音乐爱好者、初学者入门学习音乐，而且还可作为高等院校学生学习音乐的参考书。

图书在版编目（CIP）数据

音乐入门基础：识谱学乐理/侯德炜，孙栗原，鞠晓晨编著．——北京：化学工业出版社，2017.8（2024.10重印）
ISBN 978-7-122-29769-3

Ⅰ．①音… Ⅱ．①侯… ②孙… ③鞠… Ⅲ．①基本乐理 Ⅳ．①J613

中国版本图书馆CIP数据核字（2017）第118210号

责任编辑：蔡洪伟 于 卉 王 可　　文字编辑：林 丹
责任校对：边 涛　　装帧设计：王晓宇

出版发行：化学工业出版社（北京市东城区青年湖南街13号　邮政编码100011）
印　　装：大厂回族自治县聚鑫印刷有限责任公司
880mm×1230mm　1/16　印张12¾　字数309千字　2024年10月北京第1版第7次印刷

购书咨询：010-64518888　　　　　售后服务：010-64518899
网　　址：http://www.cip.com.cn
凡购买本书，如有缺损质量问题，本社销售中心负责调换。

定　价：49.80元　　　　　　　　　　　　　　　　　版权所有　违者必究

随着经济水平的提高，越来越多的人开始认识到音乐对生活的重要性，加入到音乐学习的队伍中。然而在学习的过程中，初学者无论是学习声乐，还是器乐，都应该先把基础乐理学好，没有基础乐理，其他音乐课程的学习就无从谈起。乐理是一切音乐工作者和音乐爱好者必须学好的基础。本书正是为音乐初学者所准备的，可帮助其掌握音乐基础知识。书中所涉及的知识点均由浅入深，对于广大初学者来说是一本很有价值的学习音乐的入门必备用书。

本书在编写过程中，编著者博采众家之长，既重视理论知识的讲解，又重视实践练习。书中涉及基础乐理知识的学习、识谱练习及附录三大部分，其中：

（1）乐理包括九个章节的内容：音与音高、记谱法、节拍与节奏、连音符与组合法、装饰音及常用记号、音程、调式与调号、民族调式、和弦，每一章节对重要的基本理论知识都进行了详细的讲解和巩固练习；

（2）识谱练习的设计与乐理知识紧密相连，将每章节乐理的知识点都融入到识谱练习中，在学习乐理的同时同步练习识谱，在识谱练习的同时又巩固了乐理知识；

（3）附录部分涉及本书所有乐理练习题的答案、常用的音乐术语及指挥图示，便于初学者检测自己学习乐理的成果，可以随时查阅相关的音乐术语，学习常见的指挥图式，方便易学。

本教材的特点在于：

（1）内容充实简练，遵循由易到难的原则，充分考虑初学者的需求及能力，重实用、弃偏难，所有例题的设计通俗易懂；

（2）练习题丰富，做到"一点一练"，即每一章节的知识点之后都附有相关的练习题，在练习中强化知识，确保初学者能够掌握每一个知识点；

（3）识谱练习与乐理知识联系紧密，包括简谱和五线谱，既能达到认识简谱、五线谱的目的，又能在识谱的过程中巩固所学章节的乐理重点，还可以让初学者熟悉并掌握

两种记谱法。

 编著者在书中将多年的教学经验与理论知识紧密结合，内容简单实用，语言通俗易懂，不仅便于音乐爱好者、初学者入门学习音乐，还可供高等院校的学生学习音乐参考使用。希望各位音乐爱好者和初学者能够提出宝贵意见，以求在修改中不断完善，不断提高，让本教材发挥其更大的实用和使用价值。

<div style="text-align:right">

编著者

2017 年 1 月

</div>

目录 CONTENTS

第一章
音与音高

第一节　乐音体系及分组 …………………………………… 001
第二节　唱名法 …………………………………………… 005
第三节　半音、全音 ………………………………………… 007
第四节　变音与等音 ………………………………………… 008

第二章
记谱法

第一节　五线谱 …………………………………………… 014
第二节　音符 ……………………………………………… 020
第三节　休止符 …………………………………………… 028
第四节　简谱 ……………………………………………… 031

第三章
节拍与节奏

第一节　节拍 ……………………………………………… 038
第二节　拍子的类型 ………………………………………… 041
第三节　节奏 ……………………………………………… 048
第四节　弱起小节 …………………………………………… 049
第五节　切分音 …………………………………………… 051

第四章
连音符与组合法

第一节　连音符 …………………………………………………… 054
第二节　音符组合法 ……………………………………………… 059
第三节　休止符的组合法 ………………………………………… 065

第五章
装饰音及常用记号

第一节　装饰音 …………………………………………………… 068
第二节　省略记号与演奏法记号 ………………………………… 075
第三节　反复记号 ………………………………………………… 078
第四节　其他常用记号 …………………………………………… 080

第六章
音程

第一节　音程 ……………………………………………………… 085
第二节　音程的名称 ……………………………………………… 088
第三节　自然音程与变化音程 …………………………………… 092
第四节　单、复音程 ……………………………………………… 095
第五节　协和音程与不协和音程 ………………………………… 097
第六节　转位音程 ………………………………………………… 100

第七章
调式与调号

第一节　调式 ……………………………………………………… 103
第二节　大调式 …………………………………………………… 105
第三节　小调式 …………………………………………………… 108
第四节　调号 ……………………………………………………… 112
第五节　关系大小调与同主音大小调 …………………………… 119

第八章

民族调式

第一节　五声调式 …………………………………………………………… 127
第二节　七声调式 …………………………………………………………… 131
第三节　民族调式的判断 …………………………………………………… 138

第九章

和弦

第一节　和弦及其构成 ……………………………………………………… 143
第二节　三和弦及其转位 …………………………………………………… 144
第三节　七和弦及其转位 …………………………………………………… 152
第四节　属七和弦及解决 …………………………………………………… 157

附　录

一、指挥图式 ………………………………………………………………… 163
二、速度术语 ………………………………………………………………… 164
三、力度术语 ………………………………………………………………… 165
四、表情术语 ………………………………………………………………… 166
五、习题答案 ………………………………………………………………… 167

参考文献 ……………………………………………………………………… 194

第一章 音与音高
Chapter 01

音是由发声体振动产生的，根据音的振动规律可分为乐音与噪声两种。音有高低、长短、强弱、音色四种特质。

第一节 乐音体系及分组

一、乐音体系、音列

乐音体系是指音乐中所使用的乐音的总和。把乐音由低到高排列起来称为音列。

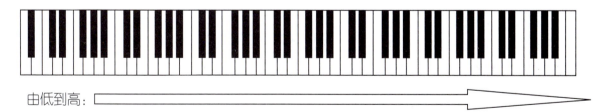

由低到高：

二、音级与音名

1. 音列中的每个乐音都称为音级，又分为基本音级和变化音级。
2. 在乐音体系中，每个乐音都有其固定名称，即音名。通常用字母C、D、E、F、G、A、B来表示，这七个音级也称为基本音级，在钢琴键盘上的位置是固定不变的。如下图白色琴键：

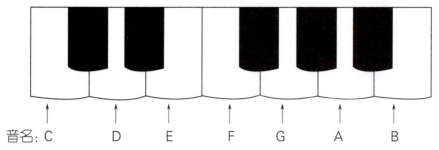

音名：C D E F G A B

升高或降低基本音级而得来的音级，即为变化音级，如例 1-1-2 中黑色琴键就是由变化基本音级而来。

1. 按顺序熟读音名（包括正反两个顺序）。
2. 参考例 1-1-2，在横线上写出箭头处的音名。

三、音的分组

钢琴键盘上的黑键分为两个黑键一组，三个黑键一组，循环交替，每两个黑键左下方的白键都是 C 音，右下方的白键都是 E 音，这种排列可以帮助弹奏者快速找到某些音。

例 1-1-3

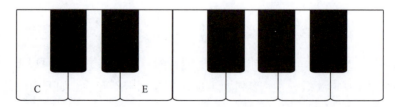

钢琴共有 88 个琴键。为了区分音名相同而音高不同的音，可将这些音分为若干组，分组时每七个基本音级为一组，称为一个音组（包括 7 个白键，5 个黑键）。钢琴键盘可分为 7 个完整的音组。音的分组应遵循下列几点。

1. 音组可分为大字组与小字组两类。
2. 识别中央 C。在琴键上，即在钢琴键盘上从左往右数第四组并列的两个黑键左下方的白键即为中央 C 音。

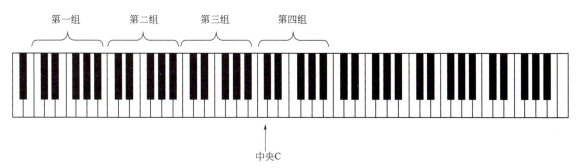

在五线谱上，中央 C 的固定位置，如下图：

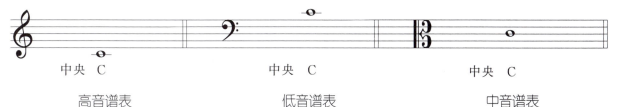

3. 钢琴键盘上中央 C 开始的这一音组称为小字一组，也是"轴心组"。小字一组往右方依次称为小字二组、小字三组、小字四组、小字五组；小字一组往左方依次称为小字组、大字组、大字一组、大字二组（参考例 1-1-6）。

4. 音名分组的正确写法：小字组音名为小写字母，在音名字母右上角标注音的组别，如 d^2，读作小字二组 d；大字组音名为大写字母，在音名字母右下角标注组别，如 E_1，读作大字一组 E。

例1-1-6

音名在钢琴键盘和谱表上分组的位置
（黑键音从略）

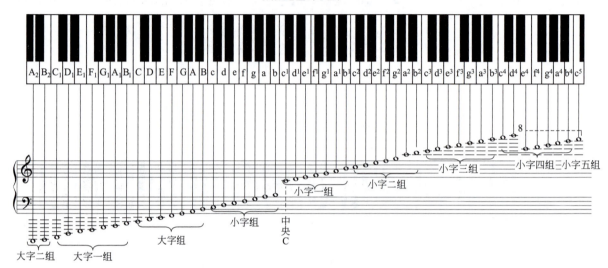

1. 参考谱例1-1-6，写出下列各音的音组。

（1）

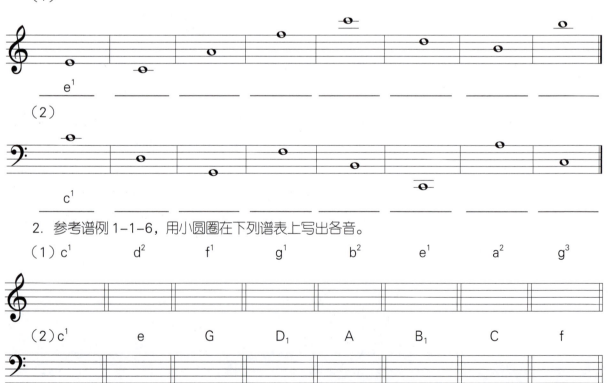

（2）

2. 参考谱例1-1-6，用小圆圈在下列谱表上写出各音。

（1）c^1　　d^2　　f^1　　g^1　　b^2　　e^1　　a^2　　g^3

（2）c^1　　e　　G　　D_1　　A　　B_1　　C　　f

第二节　唱名法

唱名法是指用固定的音节名称唱出乐谱中的音高，常用 do、re、mi、fa、sol、la、si 来表示音的唱名，简谱中也用 1、2、3、4、5、6、7 来表示。唱名法分为固定调唱名法和首调唱名法。

一、固定调唱名法

固定调唱名法中各音的音高是固定的，音名与唱名相一致，即 C 唱 do，D 唱 re，E 唱 mi……依此类推。固定调唱名法不随调号的变化而改变唱名，这种唱名法有利于培养学生的固定音高。

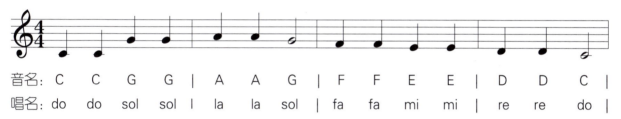

音名：C　C　G　G　| A　A　G　| F　F　E　E　| D　D　do |
唱名：do do sol sol | la la sol | fa fa mi mi | re re do |

用固定调唱名法写出下列乐曲的唱名。

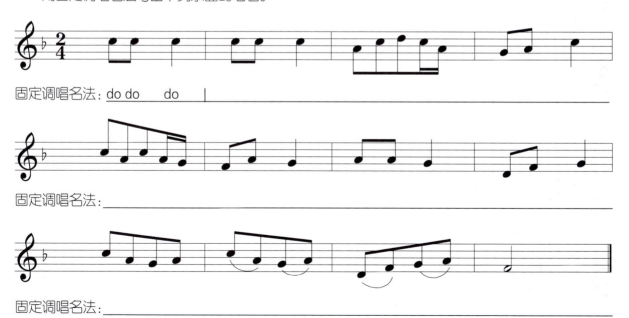

固定调唱名法：do do　do

固定调唱名法：

固定调唱名法：

二、首调唱名法

首调唱名法也称为"流动 do 唱名法",即随着调号的变化而改变唱名,钢琴键盘上依据调号的不同任意一个音都可以唱成 do,如 C 调,C 唱 do；D 调,D 唱 do；E 调,E 唱 do……依次类推。

图中谱例三个升号为 A 大调乐曲,即 A 唱 do,采用首调唱名法把 A 唱 do,B 唱 re,#C 唱 mi,D 唱 fa,E 唱 sol,#F 唱 la,#G 唱 si。

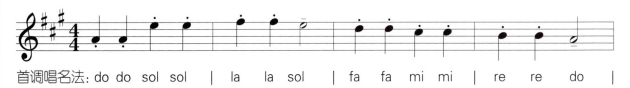

首调唱名法：do do sol sol | la la sol | fa fa mi mi | re re do |

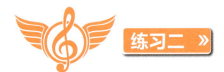 **练习二**

1. 参考下列第一例,请用首调唱名法将唱名填写在括号中。

G 大调　　G 唱（do）　　A 音唱（　）　　D 音唱（　）　　E 音唱（　）

F 大调　　F 唱（do）　　G 音唱（　）　　E 音唱（　）　　A 音唱（　）

2. 请用首调唱名法写出下列乐曲的唱名。

谱例 1（提示：F 唱 do）

首调唱名法：do mi do mi |

首调唱名法：_____

谱例 2（提示：D 唱 do）

首调唱名法：mi sol la sol |

首调唱名法：_____

第三节 半音、全音

一、半音

两音之间最小的距离称为半音,即钢琴键盘上相邻的两个琴键的距离就为半音,如 E 和 F、B 和 C 即为半音。

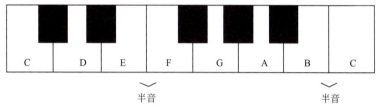

将钢琴键盘基本音级中的半音用"∨"表示出来。

二、全音

两个半音可以构成一个全音,从钢琴键盘上来看,全音的特点是两音中间相隔一个琴键,如 C 和 D、F 和 G 这样的两音中间相隔一个黑键即为全音。

例1-3-2

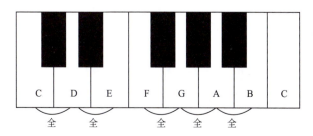

1. 参考下列第一例，说明下列两音之间全音半音的关系。

 C—D（全音）　　E—F（　　）　　G—A（　　）　　D—E（　　）

2. 将钢琴键盘基本音级（白键上的音）中的全音用"⌣"表示出来。

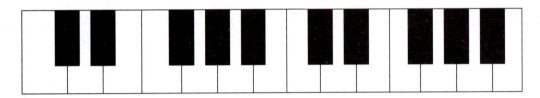

3. 参考谱例1-1-6，用"全"或"半"标记出下列两音之间的关系。

第四节　变音与等音

一、变音与变音记号

升高或降低基本音级而得来的音级称为变音，也叫变化音级。

升高或降低基本音级所使用的记号称为变音记号，常用的变音记号有以下几种。

1 升记号（#）

升记号表示要将基本音级升高半音来演奏（唱），在乐谱中用"#"表示，写在音符符头的左边。

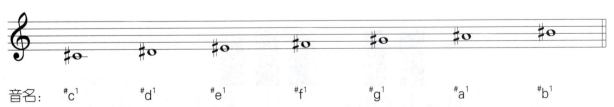

音名：　　#c¹　　　　#d¹　　　　#e¹　　　　#f¹　　　　#g¹　　　　#a¹　　　　#b¹

需要特别注意的是，E和F、B和C是半音关系，因此#E在钢琴键盘上的实际位置应是F，#B在钢琴键盘上的实际位置应是C。

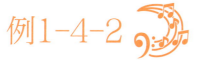

❷ 降记号（b）

降记号表示要将基本音级降低半音来演奏（唱），在乐谱中用"b"来表示，写在音符符头的左边。

例1-4-3

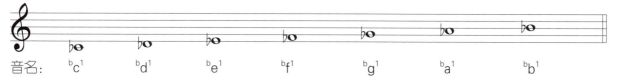

需要特别注意的是，E和F、B和C为半音关系，因此 ♭F 在钢琴键盘上的实际位置应是E，♭C 在钢琴键盘上的实际位置应是B。

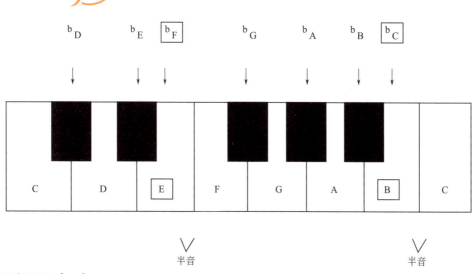

❸ 重升记号（x）

重升记号表示要将基本音级升高一个全音来演奏（唱），在乐谱中用"×"表示，写在音符符头的左边。

例1-4-5

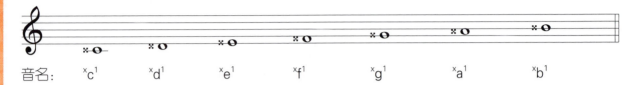

音名: $^xc^1$ $^xd^1$ $^xe^1$ $^xf^1$ $^xg^1$ $^xa^1$ $^xb^1$

例1-4-6

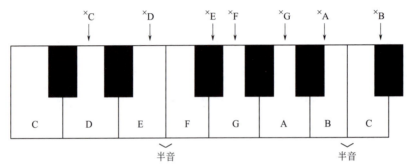

❹ 重降记号（bb）

重降记号表示要将基本音级降低一个全音来演奏（唱），在乐谱中用"bb"表示，写在音符符头的左边。

例1-4-7

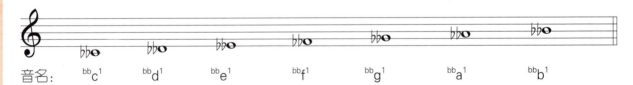

音名: $^{bb}c^1$ $^{bb}d^1$ $^{bb}e^1$ $^{bb}f^1$ $^{bb}g^1$ $^{bb}a^1$ $^{bb}b^1$

例1-4-8

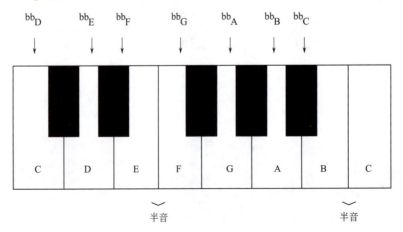

❺ 还原记号（♮）

还原记号表示要将升高（包括重升）或降低（包括重降）的音还原到原高度来演奏（唱），在乐谱中用"♮"表示，写在音符符头的左边。

例1-4-9

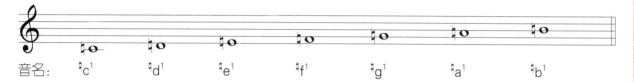

例1-4-10

对于变音记号需注意：① 若是升（#）、降记号（♭）作为调号使用，则乐曲中各音组同音名的音都需要升高或降低（作为调号使用后面章节详述）；② 若是变音记号（#、♭、×、♭♭、♮）作为临时变音记号使用，那么只对本小节、本高度的音起作用。

例1-4-11

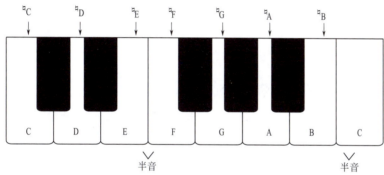

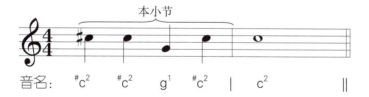

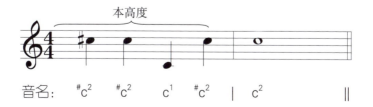

1. 参考第一小节，给下列各音加入合适的变音记号，将每个音升高半音（不改变音级位置）。

2. 参考第一小节，给下列各音加入合适的变音记号，将每个音降低半音（不改变音级位置）。

3. 参考第一例，将下列变化音级标记在钢琴键盘上。

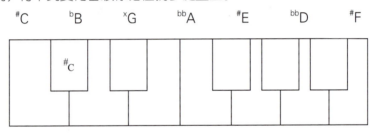

二、等音

两音之间音高相同，而音名不同的音称为**等音**，简言之就是同音异名。

例 1-4-12

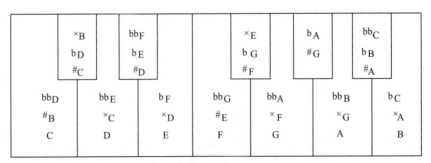

以基本音级为例，若想找到某音的等音，首先要将它作为中心音，分别从左右相邻音级中找出等音。如 D 音，先确定为中心音，左右相邻的基本音级为 C 和 E，要想将 C 音加入变音记号等同于 D

音的音高，重升 C 音即可（*C）；若要将 E 音加入变音记号等于 D 音的音高，重降 E 音即可（ᵇᵇE），因此 D 音的等音包括 *C、ᵇᵇE。

在钢琴键盘上写出下列各音的等音。

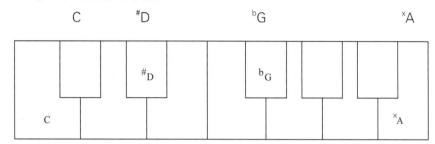

1. 请用唱名唱出下列各音。

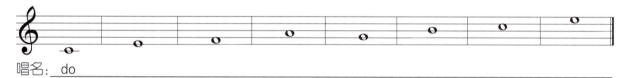

唱名： do

2. 请用唱名唱出下列各音。

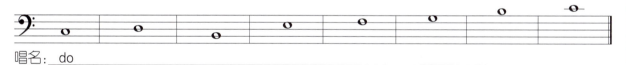

唱名： do

3. 请用唱名唱出下列各音，并在下面键盘上标记出来。

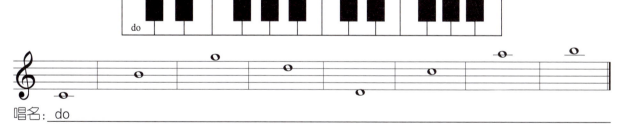

唱名： do

4. 请用唱名唱出下列各音，并在下面键盘上标记出来。

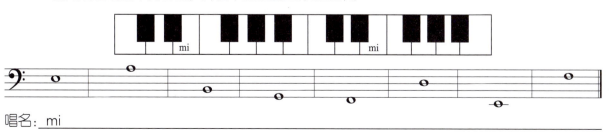

唱名： mi

第二章 记谱法
Chapter 02

记谱法是一种以印刷或手写等书面形式,用符号、数字、文字或图表来记录音乐的方法。记谱法因国家、民族、时代的不同而有很大差异。我国现在通用的是五线谱和简谱。

第一节　五线谱

五线谱是目前世界上通用的一种较为科学直观的记谱方法。它是在五条距离相等的平行横线上,标以不同时值的音符及其他记号来记载音乐的一种方法。

一、谱表

谱表由五线四间构成,用于记录音符高低。
由于谱表有五条等距离平行横线,因此称为五线谱。
五线谱中的五条线,自下而上依次为:第一线、第二线、第三线、第四线和第五线。
线与线之间的部分称为"间",自下而上依次为第一间、第二间、第三间和第四间。

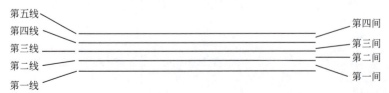

在记谱中,当所表示的音高超出五线谱的范围时,可在五线谱的上、下加短横线。

在五线谱上方所加的间、线，从下到上依次为：上加一间、上加一线，上加二间、上加二线……；在五线谱下方所加的间、线，从上到下依次为：下加一间、下加一线，下加二间、下加二线……。

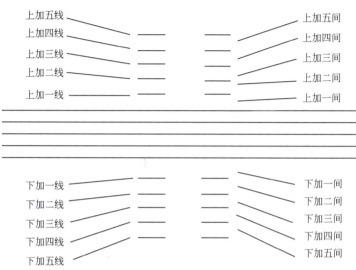

提示：加线不能过多，否则会增加记谱和识谱的难度，这时就需要变换其他谱号来记写。

说出下列符号所处的线、间的名称。

二、谱号

每行五线谱最左端开始处，用来确定乐音音高位置的符号就是谱号。常用的谱号有三种。

❶ 高音谱号

高音谱号由拉丁字母 G 变化而来，因此也被称为 G 谱号。

例2-1-3

a.

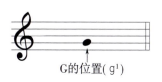

G的位置(g^1)

b. 高音谱号的书写顺序

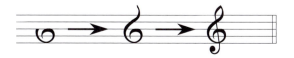

提示：书写高音谱号时，由五线谱第二线起笔，一笔画成（步骤见例2-1-3b）。

高音谱号与五线谱的第二线四次相交，强调表明高音谱表第二线为小字一组 g^1，为我们快速识别小字一组 g^1 提供了依据。

❷ 低音谱号

低音谱号由拉丁字母 F 变化而来，因此也称为 F 谱号。

a. 　　　　　　　　　　　b. 低音谱号的书写顺序：

F的位置(f)

提示：书写低音谱号时，先在五线谱第四线上点一个圆点，然后顺时针画半圆，向上不得超过第五线，在第二线收笔。之后在第三间和第四间各点一个圆点（步骤见例2-1-4b）。

低音谱号由第四线起笔，并且右侧两个圆点中间恰好是第四线，强调表明低音谱表第四线为小字组 f，为我们快速识别小字组 f 提供了依据。

❸ 中音谱号

中音谱号由拉丁字母 C 变化而来，因此也称为 C 谱号。

C的位置(c^1)

提示：中音谱号由一粗一细两条竖线及上下两个反写的字母 C 构成，上下两个 C 要画得大小一致（见例2-1-5）。

中音谱号也叫第三线 C 谱号，中音谱号上下两个反写的字母 C 之间恰好是第三线，强调表明中音谱表第三线为小字一组 c^1（即中央 C），为我们快速识别小字一组 c^1 提供了依据。

提示：在五线谱上位置相同的音，由于谱号不同而代表不同的音高。比如例2-1-6，第一线在高音谱号中表示 e^1，而在低音谱号中表示大字组 G，在第三线 C 谱号中表示大字组 F。因此，每行谱表的最左侧开始处都必须标写谱号，否则无法确定音高。

A.　　　　　　　　B.　　　　　　　　C.

　e^1　　　　　　　　G　　　　　　　　F

练习二

1. 请在下面的五线谱中，按照正确的书写顺序，练写 10 个高音谱号。

2. 请在下面的五线谱中，按照正确的书写顺序，练写 10 个低音谱号。

3. 请在下面的五线谱中，按照正确的书写顺序，练写 10 个中音谱号。

4. 连线题

三、谱表分类

❶ 高音谱表

在谱表开始处标写高音谱号，则为高音谱表。一般而言，高音乐器使用高音谱表，如西洋乐器小提琴、长笛、双簧管、小号和民族乐器二胡、笛子等，以及人声中的女高音、女中音和男高音。

❷ 低音谱表

标有低音谱号的谱表称为低音谱表。一般而言，低音乐器使用低音谱表，如西洋乐器大提琴、大号、大管和民族乐器三弦、低音二胡、大阮等，以及人声中的男低音。

❸ 中音谱表

标有中音谱号的谱表称为中音谱表。一般而言，中音提琴使用中音谱表。

例2-1-9

❹ 大谱表

将高音谱表和低音谱表及其他谱表连接起来同时使用的，称为大谱表。它能够记录上至短笛、下至低音提琴的所有音高。

大谱表一般分为以下三种类型。

（1）用竖线和花括弧线将高低音谱表连接起来的大谱表：多用于钢琴、管风琴、风琴、手风琴、电子琴等键盘类乐器以及竖琴、扬琴、琵琶和古筝等乐器的记谱。

例2-1-10

（2）单声部谱表与伴奏部分使用的高低音谱表连接起来的大谱表：多用于独唱（独奏）加伴奏的记谱。

例2-1-11

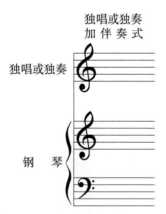

（3）联合谱表：用竖线和直括线将各种谱表连接起来形成的大谱表，多用于合唱、重唱、重奏及管弦乐队分组乐器的记谱。

例2-1-12

a. 合唱式谱

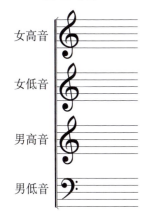

b. 合奏式谱

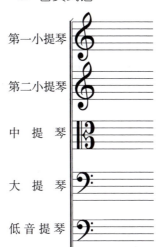

 练习三

1. 写出下列谱表的名称。

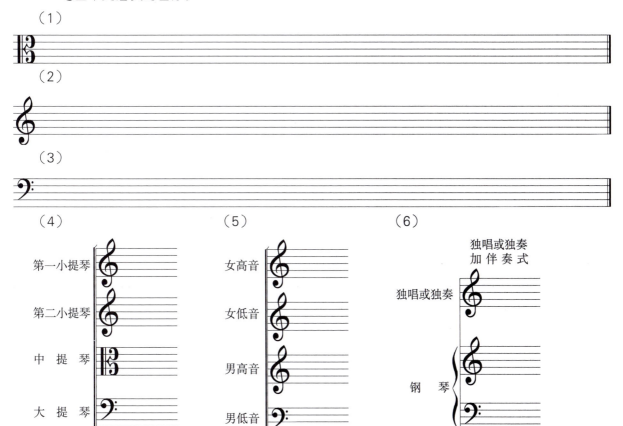

2. 练写大谱表

（1）写出三个独唱加伴奏式大谱表。

（2）写出三个合唱式大谱表。

（3）写出三个合奏式大谱表。

第二节　音符

在乐谱中用于记录音高的音乐符号，简称为"音符"。

音符由三部分组成：符头（空心或实心的椭圆形符号）、符干（短竖线）和符尾（符干右侧的小弧线）。

例2-2-1

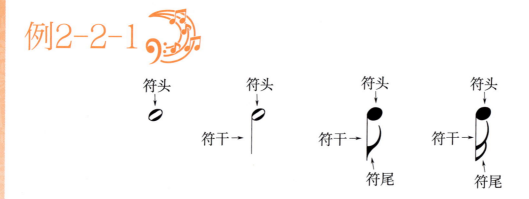

一、单纯音符

音符的长短需要有一个相对固定的时间概念来表示。常用的音符按时值的不同分为六种：全音符、二分音符、四分音符、八分音符、十六分音符、三十二分音符。音符的形状不同则时值不同。以全音符为标准，依次二等分，就形成了不同时值的各种音符。

例2-2-2

名　称	形　状
全音符	o
二分音符	♩　（♩）
四分音符	♩　（♩）
八分音符	♪　（♪）

续表

名　称	形　状
十六分音符	♬ （ ♬ ）
三十二分音符	♬ （ ♬ ）

常用单纯音符的时值关系图

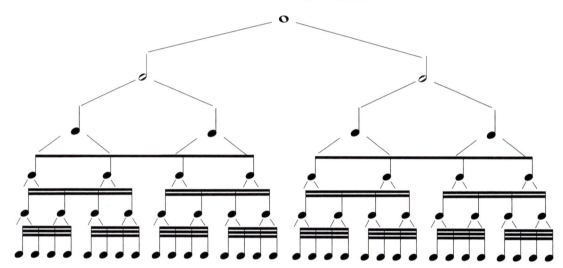

提示：各种音符的形象记忆法：全音符像鸭蛋，二分音符像球拍，四分音符像蝌蚪。

1. 在下列五线谱中，正确写出常用的六种单纯音符，并说出每种音符的名称。

2. 填空题

① 6个八分音符等于3个_____音符。

② 16个八分音符等于_____个二分音符。

③ 2个二分音符等于_____个八分音符。

④ 8个八分音符等于1个_____音符。

⑤ _____个十六分音符等于2个二分音符。

二、附点音符

附点是增长音符时值的符号，其作用为延长左边音符时值的一半。

带有附点的音符称为附点音符,可分为附点音符和复附点音符两种。

1 附点音符

在音符符头右侧记写一个小圆点的,称为附点音符。

常用附点音符的名称、写法及时值

名　称	写　法	时　值
附点全音符	𝅝·	𝅝 + 𝅗𝅥
附点二分音符	𝅗𝅥·	𝅗𝅥 + ♩
附点四分音符	♩·	♩ + ♪
附点八分音符	♪·	♪ + 𝅘𝅥𝅯
附点十六分音符	𝅘𝅥𝅯·	𝅘𝅥𝅯 + 𝅘𝅥𝅰

附点的写法:音符的符头在线上时,其附点应写在符头的右侧上方间内。音符的符头在间内时,其附点应写在符头的右侧。

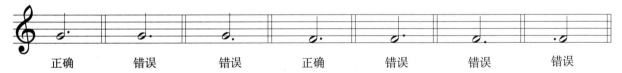

正确　　错误　　错误　　正确　　错误　　错误　　错误

在下列五线谱中,正确写出常用的五种附点音符,并说出每种附点音符的名称。

2 复附点音符

在附点音符的右侧再加记一个小圆点的,称为复附点音符。第二个附点的时值相当于第一个附点的一半。

常用复附点音符的名称、写法及时值

名　称	写　法	时　值
复附点全音符	o··	o + ♩· 或 o + ♩ + ♪
复附点二分音符	♩··	♩ + ♩· 或 ♩ + ♩ + ♪
复附点四分音符	♩··	♩ + ♪· 或 ♩ + ♪ + ♬
复附点八分音符	♪··	♪ + ♬ 或 ♪ + ♬ + ♬

用一个音符表示下列音符时值的总和。

♩ + ♩· =（　　） 　　　♪ + ♪ =（　　） 　　　♬ + ♬ + ♬ =（　　）

♪ + ♩ + ♪ =（　　） 　　　♬ + ♬ + ♬ =（　　） 　　　♩· + ♩ =（　　）

♩· + ♪ =（　　） 　　　♩ + ♪ + ♩ + o =（　　） 　　　♪ + ♩· =（　　）

♩ + ♪ + ♩ + ♪ =（　　） 　　　♩· + o =（　　） 　　　♬ + ♪ =（　　）

♪· + ♪ =（　　） 　　　♩· + ♩ =（　　） 　　　♩ + ♩ =（　　）

三、延音线

1. 延音线是记写在相同音高的音符之间的弧线。在五线谱中，延音线记写在音符符头处（见例 2-2-7a）；在简谱中，延音线记写在音符的上方（见例 2-2-7b）。

例2-2-7

a. b.

2. 用延音线记写的音符要连续演唱，即一次唱出延音线连接的所有音符的时值。

例2-2-8

a. b. c.

3. 如果先后相邻出现多个音高相同的音，要在每两音之间分别记写延音线（见例2-2-9a），而不能只画一条连线（见例2-2-9b）。

例2-2-9

a.　　　　　　　　　　　　b.

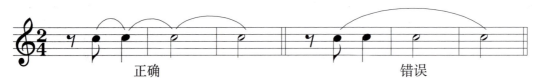

　　　　正确　　　　　　　　　　　　　　　错误

 练习四 »

1. 将下列各组音符分别用一个音符来代替。

2. 用带延音线的音符写法代替下列附点音符。

（做题提示：以第一小节为例，先将音符抄下来，再将每个附点换算成相同时值的音符，最后将各音用延音线相连。）

四、音符的正确写法

❶ 符头

① 符头可以记写在五线谱的线上或间内，其形状为椭圆形，大小相当于一个间的宽度。

例2-2-10

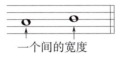

音高位置看符头：符头在五线谱上的位置越高，音则越高；反之，符头的位置越低，音则越低。

例2-2-11

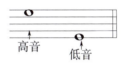

② 书写时，全音符的符头应由左上方向右下方倾斜。

例2-2-12

③ 带有符干的符头，无论符干向上还是向下，符头都由左下方向右上方倾斜。

例2-2-13

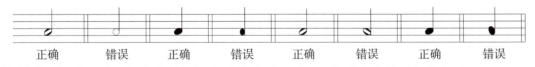

④ 符头在加线上时，每个音符的加线要单独写，而不能与其他音符的加线相连。

例2-2-14

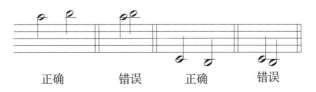

⑤ "上加线"和"下加线"上的音符,只需要画一条短横线,不需要很长,能够表示音符就可以了。

例2-2-15

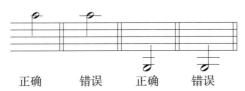

⑥ 符头在上加间或下加间时,不需要再把这个音符上面或下面的加线画出来。

例2-2-16

⑦ 理论上,加线和加间的数目不限,但加线或加间过多会导致读写烦琐,这种情况可以用其他谱号或记号来表示(见第五章第二节)。

❷ 符干

① 符干的方向由符头在谱表中的位置决定。符头在第三线以上,则符干向下,并写在符头左侧;符头在第三线以下,则符干向上,并写在符头右侧(见例2-2-17a)。符头在第三线,则符干向上或向下均可,一般与相邻音符的符干方向保持一致(见例2-2-17b)。

例2-2-17

② 符干不能太长,也不能太短,其长度大约相当于五线谱三个间的长度。但加线较多的音符,其符干应延长至第三线。

例2-2-18

③ 在大谱表中,四个声部以不同方向的符干来区分。比如,四部混声合唱谱中,女高音在高音谱表中以向上的符干表示;女低音在高音谱表中以向下的符干表示;男高音在低音谱表中以向上的符

干表示；男低音在低音谱表中以向下的符干表示。

例2-2-19

蔡余文编曲：《半个月亮爬上来》

❸ 符尾

单独书写时，无论符干向上还是向下，符尾都在符干右侧，并由符干末端弯向符头。

① 符尾具有减时功能，即音符每增加一条符尾，音符时值就减少一半。

例2-2-20

② 书写多个八分音符或时值更短的音符时，其符尾可以按照单位拍，用粗横杠将符干连接起来，即用连音符的形式书写，以便读谱。当符杠连接多个符头，而每个音符的符干长度不同时，符杠与最近符头的距离至少为八度，且每个音符的符干方向要与离第三线最远的音符符干方向保持一致。两条或两条以上的符杠要平行书写。

例2-2-21

活泼地

维吾尔族民歌

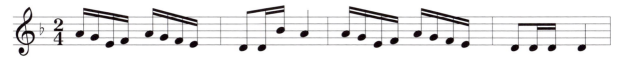

提示：凡是带有符尾的音符，其符头都是实心符头。

例2-2-22

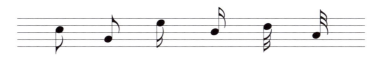

判断下列音符的写法正确与否。正确的画√，错误的画 ×。

第三节　休止符

休止符是用来表示音乐休止、间断的符号。

在音乐进行中，休止符虽然表示短暂的无声，但此时有着特殊的意义，而且音乐并没有中断，因此休止符是音乐作品中的重要组成部分之一。唐代诗人白居易所作《琵琶行》中的诗句"此处无声胜有声"，就是对休止符表情作用的精辟概括。

一、单纯休止符

休止符的时值比例关系与音符的时值比例关系相同。其区别在于，音符为有声状态，而休止符为无声状态。

单纯音符与单纯休止符对照表

名　称	形　状	名　称	形　状
全音符	o	全休止符	▬
二分音符	𝅗𝅥	二分休止符	▬
四分音符	♩	四分休止符	𝄽
八分音符	♪	八分休止符	𝄾

续表

名　称	形　状	名　称	形　状
十六分音符	♪	十六分休止符	𝄿
三十二分音符	♫	三十二分休止符	𝅀

休止符的写法

① 全休止符写在五线谱第四线的下面 ▬ 。

全休止符具有两层含义，它不仅可以表示整小节休止（见例 2-3-2a），还可以表示相当于四个四分休止符的总和（见例 2-3-2b）。

例2-3-2

a.

b.

② 二分休止符写在五线谱第三线的上面 ▬ 。

③ 如要表示多小节连续休止，应在小节内的第三线上写一条粗横线，横线两端各画一条细竖线（在第二线至第四线之间），并在此小节上方以数字标明所要休止的小节数。

例2-3-3

连续休止 16 小节。

练习一

1. 在下列五线谱中，正确写出常用的六种单纯休止符，并说出每种休止符的名称。

2. 分析下列各题，在括号中填上正确的单纯休止符，使等式成立。

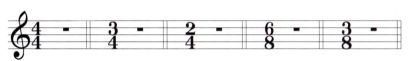

二、附点休止符

休止符也可以用附点来延长时值，使用规则与音符的附点相同，即休止符的附点也是延长本休止符时值的二分之一。

附点音符与附点休止符对照表

名称	形状	名称	形状
附点全音符	𝅝.	附点全休止符	𝄺.
附点二分音符	𝅗𝅥.	附点二分休止符	𝄻.
附点四分音符	𝅘𝅥.	附点四分休止符	𝄽.
附点八分音符	𝅘𝅥𝅮.	附点八分休止符	𝄾.
附点十六分音符	𝅘𝅥𝅯.	附点十六分休止符	𝄿.
附点三十二分音符	𝅘𝅥𝅰.	附点三十二分休止符	𝅀.

附点休止符的写法：各种附点休止符的附点都要写在五线谱第三间。

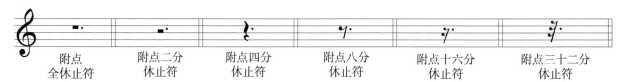

附点全休止符　附点二分休止符　附点四分休止符　附点八分休止符　附点十六分休止符　附点三十二分休止符

1. 在下列五线谱中，正确写出常用的六种附点休止符，并说出每种附点休止符的名称。

2. 分析下列各题，在括号中填上正确的休止符，使等式成立。

𝄾 + 𝄽· = （　　）　　　　𝄺· − 𝄻· = （　　）

第四节　简谱

一、单纯音符

简谱是用七个阿拉伯数字来表示七个基本音级，即 1 2 3 4 5 6 7，唱名为 do re mi fa sol la si。每一个数字就相当于五线谱上的一个四分音符。

单纯音符简线记法对照表

音符名称	简谱记法	线谱记法
全音符	3 - - -	𝅝
二分音符	3 -	𝅗𝅥
四分音符	3	♩
八分音符	3̲	♪
十六分音符	3̳	𝅘𝅥𝅯
三十二分音符	3 (三下划线)	𝅘𝅥𝅰

提示：在简谱中，音的长短是在四分音符的基础上加短横线、附点、延音线来表示的。

二、增时线与减时线

❶ 增时线

增时线是指在四分音符右边所加的横线"—"，每增加一条增时线，即表示延长一个四分音符的时值。

例2-4-2

全音符：3— — —　　全音符增加三条增时线。

二分音符：3 —　　二分音符增加一条增时线。

❷ 减时线

减时线是指在四分音符下边所加的横线"—"，每增加一条减时线，音符的时值减少一半。音符下面的减时线越多，该音符的时值就越短。

例2-4-3

八分音符：3　　八分音符增加一条减时线，表示比四分音符减少一半的时值。

十六分音符：3　　十六分音符增加两条减时线，表示比八分音符减少一半的时值。

三十二分音符：3　　三十二分音符增加三条减时线，表示比十六分音符减少一半的时值。

提示：相邻音符的减时线可以连起来记写（参见第四章第二节"音符组合法"）。

例2-4-4

$\frac{3}{8}$　6 5 5 2 ｜ 3 2　3 ｜ 5 4 3 2 ｜ 2 6　1

练习一 »

分析下列各题，在括号中填上正确的音符，使等式成立。

5　+（　　）= 5 — —　　　　5 - 5̳ -（　　）= 5̳

5 - +（　　）= 5 — — — — —　　5 - 5̳ - 5̳ -（　　）= 5̳

（　　）+ 5̲ + 5̲ = 5　　　　　5̳ - 5̳ -（　　）= 5̳

三、附点音符

① 简谱中的附点全音符和附点二分音符是没有附点的，而是在本音之后加记增时线。

例2-4-5

附点全音符在全音符后面加记两条增时线：3 — — —̳ (附加)

附点二分音符在二分音符后面加记一条增时线：3 —̳ (附加)

② 简谱中附点四分音符及时值更短的音符，与五线谱附点音符记法相同，都是在本音右侧加记

小圆点"·"。

附点音符简线记法对照表

音符名称	简谱记法	线谱记法
附点全音符	3 - - - - -	o·
附点二分音符	3 - -	𝅗𝅥·
附点四分音符	3·	♩·
附点八分音符	3·	♪·
附点十六分音符	3·	♬·
附点三十二分音符	3·	𝅘𝅥𝅲·

四、高音点与低音点

为了标明更高或更低的音,则在基本音符的上面或下面加写小圆点。不带点的音符为中音组,相当于小字一组。在中音组的音符上/下加一个小圆点,即可将此音提高/降低一个音组(即一个纯八度)。

中音组		1	2	3	4	5	6	7
	音名	c^1	d^1	e^1	f^1	g^1	a^1	b^1
高音组		1̇	2̇	3̇	4̇	5̇	6̇	7̇
	音名	c^2	d^2	e^2	f^2	g^2	a^2	b^2
低音组		1̣	2̣	3̣	4̣	5̣	6̣	7̣
	音名	C	D	E	F	G	A	B

提示

(1)高/低音点与附点作用不同,注意不要混淆。

① 高/低音点写在音符的上面或下面(如 5̇ 或 5̣),它可以改变音的高度。

② 附点写在音符的右边(如 5·),它表示增加音符时值的二分之一。

(2)为了避免断奏记号的圆点和高音点相互混淆,在简谱中用"▼"来表示断奏,记写在音符上方。

$$\frac{2}{4} \ \underline{1\dot{4}} \ \underline{6\dot{4}} \ | \ \underline{1\dot{4}} \ \underline{6\dot{4}} \ | \ \dot{1} \ 0 \ \dot{1} \ 0 \ | \ \dot{1} \ - \ |$$

1. 正确写出"1 6 3 4"各音提高一个音组的简谱记法，并在高音谱表中用全音符准确记录出提高一个音组后的实际音高。

2. 正确写出"5 2 4 7"各音降低一个音组的简谱记法，并在低音谱表中用全音符准确记录出降低一个音组后的实际音高。

五、单纯休止符

简谱中的四分休止符用阿拉伯数字"0"来表示。

① 全休止符和二分休止符是以增加"0"来完成的。如全休止符相当于四个四分休止符，则用四个"0"来表示。

② 八分休止符和时值更短的休止符是以增加减时线来完成的。如八分休止符相当于四分休止符的一半，则在"0"下面增加一条减时线。

单纯休止符简线记法对照表

休止符名称	简谱记法	线谱记法
全休止符	0 0 0 0	𝄻
二分休止符	0 0	𝄼
四分休止符	0	𝄽
八分休止符	0̱	𝄾
十六分休止符	0̳	𝄿
三十二分休止符	0̳̱	𝅀

提示：简谱休止符在记写时，不应使用延音线。

例2-4-10

| 0⌒0 | 0 0 ‖ 0⌒0 | 0 ‖ 0·0 ‖ 0 ‖ 0 0 0 ‖ 0 0 ‖ |
|---|---|
| 错误 正确 | 错误 正确 错误 正确 错误 正确 |

六、附点休止符

例2-4-11

附点休止符简线记法对照表

附点休止符名称	简谱记法	线谱记法
附点全休止符	0 0 0 0 0 0	𝄻·
附点二分休止符	0 0 0	𝄺·
附点四分休止符	0·	𝄼·
附点八分休止符	0·	𝄾·
附点十六分休止符	0̲·	𝄿·
附点三十二分休止符	0̳·	𝅀·

提示

① 简谱的拍号和调号一并记在乐曲名称的左下方，先记调号后记拍号（见例2-4-12）。

② 五线谱中的装饰音记号、省略记号、力度记号、速度记号基本上都适用于简谱。

例2-4-12

两只老虎

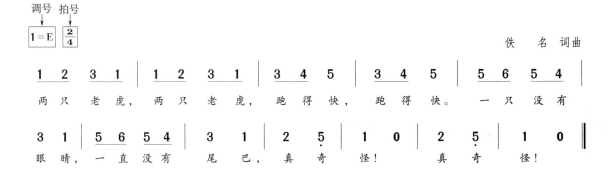

 练习三

1. 用简谱记谱法，在括号中写出与下列音符时值相等的休止符。

$$3\ -\ |\ 3\ \ \ |\ \underline{3}\ \ \ |\ 3\ -\ -\ -\ \ |\ \underline{\underline{3}}\ \ \ |\ \underline{\underline{\underline{3}}}\ \ \ |$$
$$(\quad)\ \ (\quad)\ \ (\quad)\ \ (\quad)\quad\ \ (\quad)\ \ (\quad)$$

2. 用五线谱记谱法记写下列休止符。

$$0\cdot\ \ \|\ \underline{0\cdot}\ \ \|\ 0\ 0\ 0\ \ \|\ 0\cdot\ \ \|\ 0\cdot\ \ \|\ 0\ 0\ 0\ 0\ 0\ 0\ \|$$

3. 参考第一小节，将下列简谱旋律译成五线谱。

1=C 2/4 愉快 活泼　　　　　　　　　　　　　　　　《剪羊毛》澳大利亚民歌

$$3\ \underline{3\cdot2}\ |\ \underline{1\ 1}\ \underline{3\ 5}\ |\ \dot{1}\ \underline{\dot{1}\cdot7}\ |\ 6\ 0\ |\ 5\ \underline{5\cdot6}\ |\ 5\ \underline{3\cdot1}\ |\ 2\ \underline{2\cdot3}\ |\ 2\ 0\ |\ 3\ \underline{3\cdot2}\ |$$

$$\underline{1\ 1}\ \underline{3\ 5}\ |\ \dot{1}\ \underline{\dot{1}\cdot7}\ |\ 6\ \ 0\ |\ \underline{\dot{2}\cdot\dot{1}}\ \underline{7\ 6}\ |\ \underline{5\ 4}\ \underline{3\ 2}\ |\ 1\ \underline{\dot{1}\cdot\dot{1}}\ |\ \dot{1}\ \ 0\ \|$$

4. 参考第一小节，将下列五线谱旋律译成简谱。

俞成功　曲

1=C 2/4

$$\underline{5\ 5}\ |\ \underline{\dot{1}\cdot5}\ |$$

 识谱练习

1.

唱名：sol

2.

唱名：do

3.

唱名：do

4.

1=C 2/4

3·3 34 | 5 - | 6·6 46 | 5 - | 6·6 67 | 1̇ 76 | 5·5 56 | 5 - |

唱名：mi

3·3 34 | 5 - | 6·6 46 | 5 - | 6·6 65 | 432 | 1·1 12 | 1 0 ‖

第三章 节拍与节奏
Chapter 03

第一节 节拍

一、节拍

时值相同的拍有规律地进行强弱交替，就称为节拍。如 $\frac{2}{4}$ 拍就是以强 - 弱关系交替形成的节拍。

二、拍子

表示节拍的单位叫作"拍"，将"拍"按照一定强弱规律组织起来叫作"拍子"。如 $\frac{2}{4}$ 拍是以四分音符为单位拍，"2"为拍子，形成 $\frac{2}{4}$ 拍；$\frac{3}{8}$ 拍是以八分音符为单位拍，"3"为拍子，形成 $\frac{3}{8}$ 拍。

三、小节、小节线、段落线、终止线

❶ 小节

在音乐中，有规律的强弱交替就形成了节拍，节拍的循环周期称为"小节"，并以此为基础循环往复。每个小节中，拍子间强弱关系是固定的。小节也是计算歌（乐）曲长度的单位。

❷ 小节线

小节之间用"小节线"隔开，划分小节的短竖线称为小节线。小节线是一条与谱表垂直的细线，上顶五线，下接一线。

❸ 段落线

用于歌（乐）曲分段的两条细纵线，称为"段落线"，也叫"段落终止"，它表示音乐到此告一

段落。如组歌在终曲结束前的每首歌曲都可以用段落终止。

❹ 终止线

记写在歌（乐）曲全曲终止处的左细右粗的双纵线，称为"终止线"。

例3-1-1

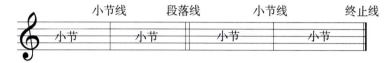

四、拍号

表示每小节中单位拍的时值与拍子数量的记号，称为"拍号"。

拍号中下方的数字表示拍子的基本时值，即以几分音符为一拍；上方的数字表示每小节中有几拍。例如：$\frac{3}{2}$ 表示以二分音符为一拍，每小节有三拍；$\frac{3}{4}$ 表示以四分音符为一拍，每小节有三拍；$\frac{3}{8}$ 表示以八分音符为一拍，每小节有三拍。

例3-1-2

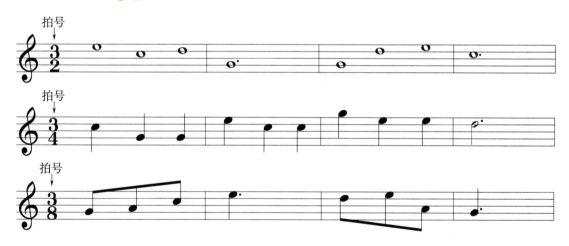

❶ 拍号的读法

拍号的读法有两种，可以从下往上读，也可从上往下读。如 $\frac{2}{4}$，一般读作四二拍（现在的通用读法），也可以读作二四拍（较少使用），但不能读作四分之二拍。

❷ 拍号的正确写法

① 五线谱的拍号以第三线为界，上下各写一个数字，两个数字之间不需要再划一条短横线或斜线。

例3-1-3

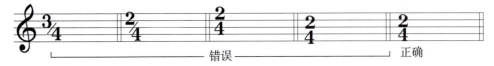

② 简谱拍号的写法为 $\frac{2}{4}$、$\frac{3}{4}$、$\frac{3}{8}$ 等。

提示：拍号写在乐曲开始处，在谱号之后，即第一行谱表的左端，如果有调号，则书写顺序依次为：谱号—调号—拍号。在一首乐曲中，谱号和调号在每行谱表左端都要记写，而拍号则只在第一行谱表左端记写。

例3-1-4

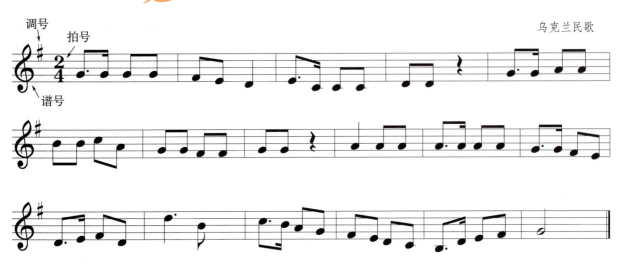

乌克兰民歌

❸ 拍号的作用

拍号还明确了旋律的强弱变化规律。比如，$\frac{2}{4}$ 拍为 强-弱｜强-弱｜的规律；$\frac{3}{4}$ 拍为 强-弱-弱｜强-弱-弱｜的规律；$\frac{4}{4}$ 拍为 强-弱-次强-弱｜强-弱-次强-弱｜的规律。

提示：无论哪种拍号，每小节第一拍均为强拍，第二拍和最后一拍均为弱拍，再出现的强拍则为次强拍。

练习

1. 判断下列拍号的书写正确与否，正确的画√，错误的画×。

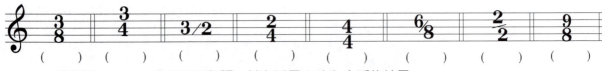

2. 参照例3-1-2，分析下列各题，并在括号内填上合适的拍号。

第二节 拍子的类型

一、单拍子

每小节有两个或三个单位拍,并且只包含一个强拍的,称为单拍子。

单拍子有两种:二拍子和三拍子。二拍子的强弱规律是强 - 弱,如 $\frac{2}{4}$ 拍;三拍子的强弱规律是强 - 弱 - 弱,如 $\frac{3}{8}$ 拍。

1. 写出下列各拍号的强弱规律。

$\frac{3}{4}$ (　　　　　)　　$\frac{2}{2}$ (　　　　　)　　$\frac{3}{8}$ (　　　　　)

$\frac{2}{4}$ (　　　　　)　　$\frac{2}{8}$ (　　　　　)　　$\frac{3}{2}$ (　　　　　)

2. 参考第一小节的写法，将下列旋律改为 $\frac{3}{4}$ 拍记谱。

二、复拍子

每小节由两个或两个以上同类单拍子复合而成的，称为复拍子。如 $\frac{2}{4}$ 与 $\frac{2}{4}$ 可以复合为 $\frac{4}{4}$ 拍，$\frac{3}{8}$ 与 $\frac{3}{8}$ 可以复合为 $\frac{6}{8}$ 拍。

在复拍子中，每小节有几个强拍，就表示有几组单拍子；反之，复拍子中有几组单拍子，就会有几个强拍。然而，这些强拍的力度是不同的：每小节第一拍的力度最强，称为强拍；之后各组单拍子的第一拍则称为次强拍。

复拍子有两种：一种是由二拍子复合而成的，如四拍子；另一种是由三拍子复合而成，如六拍子、九拍子、十二拍子。

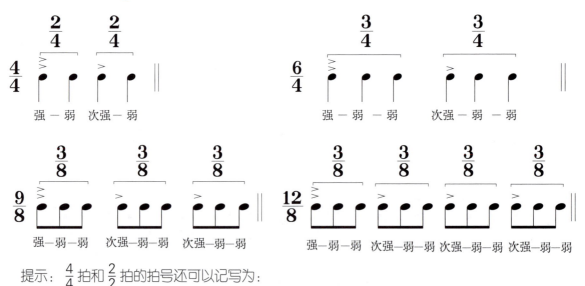

提示：$\frac{4}{4}$ 拍和 $\frac{2}{2}$ 拍的拍号还可以记写为：

 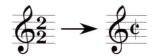

1. 指出下列哪些是单拍子，哪些是复拍子，并写出每种拍号的强弱规律。

$\frac{6}{8}$（　　）　$\frac{3}{4}$（　　）　$\frac{9}{8}$（　　）　$\frac{4}{2}$（　　）　$\frac{2}{8}$（　　）

$\frac{6}{4}$（　　）　$\frac{3}{2}$（　　）　$\frac{12}{8}$（　　）　$\frac{2}{4}$（　　）　$\frac{3}{8}$（　　）

2. 分析下列各题，并在括号内填写正确的拍号。

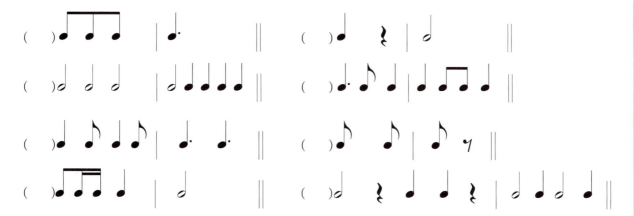

3. 分析下列旋律，在括号内填写正确的拍号。

① 　　　　　　　　　　　　　　　　　　　　　　　　　李重光《小鼓响咚咚》

② 　　　　　　　　　　　　　　　　　　　　　　　　　　潘振声《对歌》

③ 　　　　　　　　　　　　　　　　　　　　　　　　　乐德成《这是什么》

三、混合拍子（混合复拍子）

每小节由两个或两个以上不同类型单拍子混合而成的拍子，称为混合拍子。

常见的混合拍子有五拍子和七拍子，八拍子和十一拍子较少见。

比如，$\frac{5}{4}$ 是由 $\frac{2}{4}+\frac{3}{4}$ 或 $\frac{3}{4}+\frac{2}{4}$ 混合而成的（见例 3-2-3a），$\frac{7}{8}$ 是由 $\frac{2}{8}+\frac{2}{8}+\frac{3}{8}$ 或 $\frac{3}{8}+\frac{2}{8}+\frac{2}{8}$ 或 $\frac{2}{8}+\frac{3}{8}+\frac{2}{8}$ 混合而成的（见例 3-2-3b）。

例3-2-3

a. 五拍子

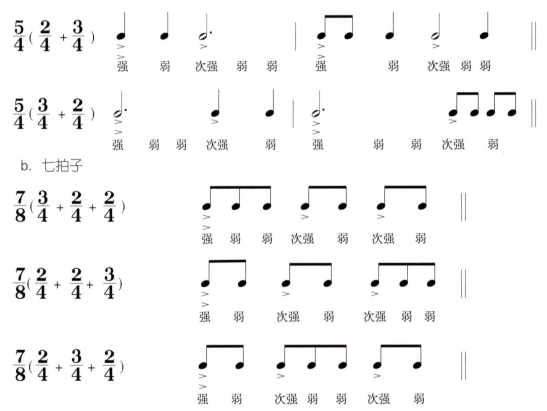

b. 七拍子

提示：分辨混合拍子是由 2+3 构成还是由 3+2 构成的，需要进行旋律分析。

例3-2-4

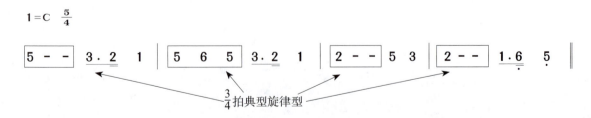

提示：复拍子与混合拍子的区别：复拍子是由几个同类单拍子组成的，如 $\frac{4}{4} = \frac{2}{4} + \frac{2}{4}$，$\frac{6}{8} = \frac{3}{8} + \frac{3}{8}$；而混合拍子是由几个不同类的单拍子组成的，如 $\frac{5}{4} = \frac{2}{4} + \frac{3}{4}$，或 $\frac{5}{4} = \frac{3}{4} + \frac{2}{4}$。

1. 指出下列拍号哪些是单拍子，哪些是复拍子，哪些是混合拍子？

$\frac{2}{2}$、$\frac{6}{8}$、$\frac{5}{4}$、$\frac{9}{8}$、$\frac{3}{4}$、$\frac{2}{8}$、$\frac{7}{8}$、$\frac{3}{2}$、$\frac{2}{4}$、$\frac{3}{8}$

2. 分析下列混合拍子的旋律，在括号内填写正确的拍号，并说出各题是由哪种单拍子混合而成的。

四、变拍子

在一首乐曲中，两种或两种以上的不同拍子先后或交替出现，就是变拍子。变拍子有两种记写方法。

❶ 对于较有规律的拍子变化，在乐曲开始处标明。

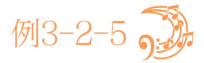

内蒙民歌：《诺恩吉亚》

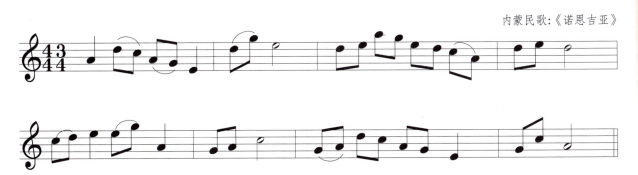

❷ 对于无规律、较自由的拍子变化，则在拍子变化处标明。

例3-2-6

俄罗斯民歌

练习四

1. 下列旋律是较有规律的拍子变化，分析旋律并在开始处填写拍号。

云南民歌《祝英台》

2. 下列旋律是较自由的拍子变化，分析旋律并在开始处和拍子变化处填写拍号。

《工农一家亲》

五、自由拍子（散拍子）

没有固定的强弱拍交替规律且速度自由的拍子，就是自由拍子。通常可用"╫"记号表示自由拍子，或用"散拍子""散板""节奏自由地"等文字来表示。

自由拍子大多运用在山歌、民歌、戏曲、乐曲引子或华彩等体裁形式中。

自由拍子一般不划小节线（见例 3-2-7a）或用虚线（见例 3-2-7b）来划分小节，由演奏（唱）者

根据音乐内容的需要，自由地表现作品。

例3-2-7

a.

北风吹

谭露茜（1976）

b.

山丹丹开花红艳艳

王建中（1974）

第三节 节奏

一、节奏

将时值相同或不同的音组合起来,就称为节奏。

节奏不仅能表示音符之间的长短关系,而且还能表示音符之间的强弱关系。

例3-3-1

节拍与节奏对应图

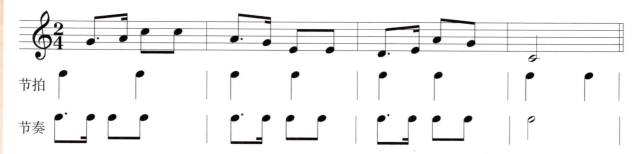

二、节奏型

在旋律中起主导作用,并且反复出现的节奏,称为节奏型。

例3-3-2

a. 下列旋律是围绕节奏型 " " 进行发展的。

冼星海《抗日战歌》片断

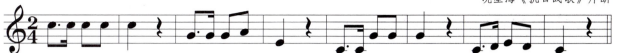

b. 下列旋律两个乐句的节奏型不同。

冼星海《黄河大合唱》

分析下列旋律，参考第一小节的写法，写出每个乐句的节奏型。

周巍峙《中国人民志愿军进行曲》

$1=$ E $\frac{2}{4}$

1 1 1 | 5̣ 6̣ 5̣ | 3.2 1 6̣ | 2 - | 3 3 3 | 5 5 5 | 6.5 1 3 | 2 - |
(× × × |)()

第四节　弱起小节

旋律从第一拍开始叫强起小节，这种开始在音乐中最为常见。反之，不是从第一拍强位开始的，都是弱起小节。

例3-4-1

a. 弱拍起 $\frac{2}{4}$　5 | 1̇ 5 | 6 5 | 3 - | 1 - |

b. 强拍弱位起 $\frac{2}{4}$　05 35 | 1̇ 5 | 3̇ 1̇ | 5 - |

c. 弱拍弱位起 $\frac{2}{4}$　5 | 1̇ 5 | 3̇ 2̇ 1̇ | 5 - |

弱起小节分为两种类型：

① 完全弱起小节，如例 3-4-1b；

② 不完全弱起小节，如例 3-4-1a、c。

如若是不完全弱起小节，则乐曲开头与末尾两个不完整小节必须合并为一个完整小节（见例 3-4-2）。

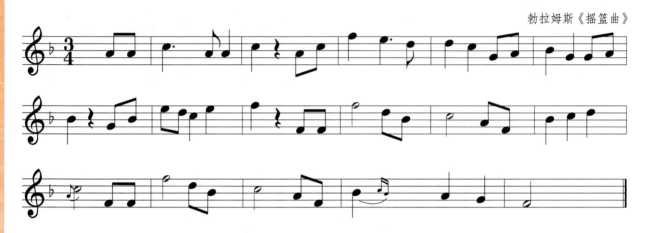

勃拉姆斯《摇篮曲》

1. 根据拍号，为下列弱起小节旋律填写小节线。

2. 为下列旋律填上正确的拍号。

第五节 切分音

一、切分音

一个音由弱拍或弱位开始，延续到下一个强拍或强位，并由此改变了原有的强弱规律，这个音就为"切分音"。切分音是一个强音，它打破了原来节拍中的强弱关系。

a.

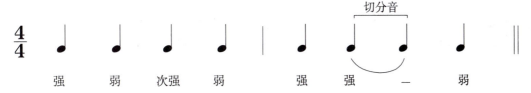

b.

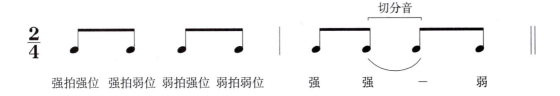

二、切分音的写法

❶ 可合并

单位拍之内或一小节之内的切分音，一般写成一个音符即可。

a.

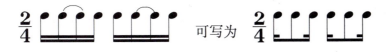

b.

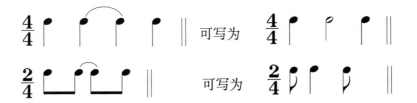

❷ 不可合并

① 跨小节的切分音必须写成两个音符，并加延音线。

② 某些跨拍的切分音，由于两个音的时值不同，则不能合并为一个音符。

1. 分析下列旋律，并找出切分音。

① 陕北民歌《山丹丹开花红艳艳》

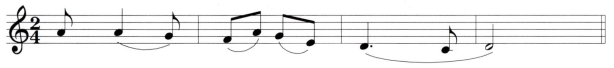

② 郑律成《中国人民解放军军歌》

2. 用切分音的正确写法改写下列旋律。

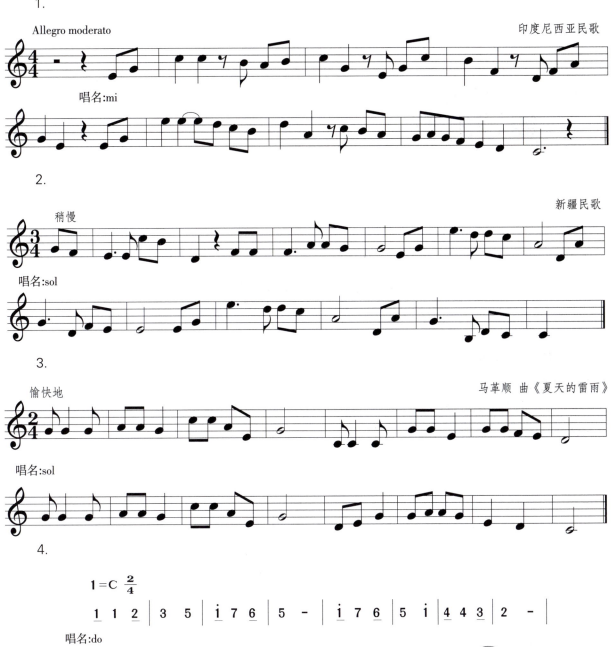

第四章 连音符与组合法
Chapter 04

第一节 连音符

连音符是音符时值的一种特殊划分形式。音符时值不再按照二等分的原则划分，而是把音符时值自由、均等地划分，单位拍时值不变。连音符需在单位拍内均匀的演唱（奏）出来。

常用的音符时值的特殊划分形式有三连音，五、六、七连音，二、四连音等，连音符通常以数字和圆括号的形式标注在音符的上方或下方。

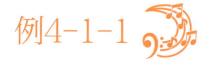

一、三连音

某一音符时值不再按照二等分的原则划分音符时值，而是将时值均分为三等分来代替原来的二等分，这样便形成了三连音。

例4-1-2

单纯音符　二等分　三等分

例4-1-3

《我爱你，中国》

片段

作　词：瞿　琮
作　曲：郑秋枫

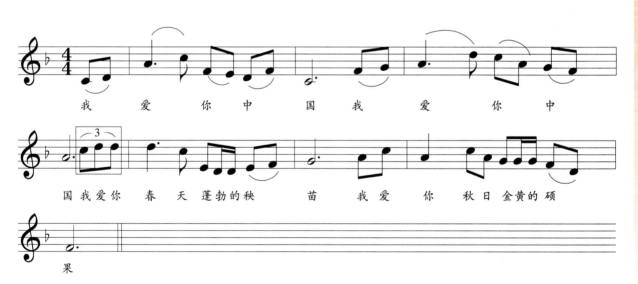

我爱你中国我爱你中国我爱你春天蓬勃的秧苗 我爱你秋日金黄的硕果

歌曲中出现的三连音让自由宽广的旋律充满动感，表达了作曲家心中对祖国深深的眷恋和炽热的情怀。

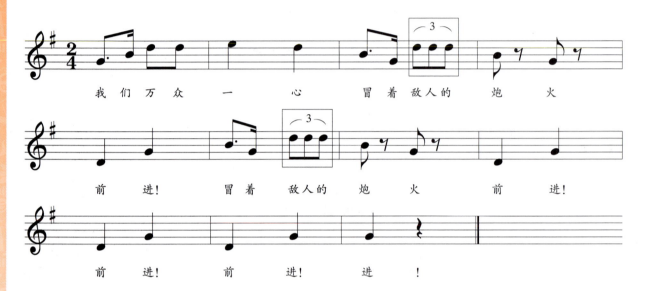

歌曲中出现的三连音使乐曲充满紧迫感，表达了作曲家号召人民团结起来反抗外来侵略的情感，表现出人们必胜的信念。

1. 参考例 4-1-2，将下列各音改写成三连音。

（做题步骤提示：第一步，先将单纯音符 ♪ 二等分，得 ♫ ；第二步，将音符三等分代替二等分，得 ♫♫ ；第三步，在三等分的音符上方加入连音符，得 ³♫♫ ，因此 ♪ = ♫ = ³♫♫ ）

♩ = (　　　　) 　　𝅝 = (　　　　)

♫ = (　　　　) 　　♩ = (　　　　)

2. 用一个音符代替下列三连音的时值。

（做题步骤提示：第一步，连音符三等分代替二等分，得 ♫ ；第二步，二等分后的音符时值

可以合并为一个单纯音符，得 ♪ ， ♫³ = ♫ = ♪ ）

♪♪♪³ = （　　　）　　　♫³ = （　　　）

♬³ = （　　　）　　　♫³ = （　　　）

二、五、六、七连音

某一音符时值不再按照四等分的原则划分音符时值，而是将音符时值均分为五等分、六等分、七等分来代替原来的四等分，这样便形成了五、六、七连音。

例4-1-5

♪ = ♬♬ = ♬♬♬⁵ = ♬♬♬♬⁶ = ♬♬♬♬♬⁷

♩ = ♫♫ = ♫♫♫⁵ = ♫♫♫♫⁶ = ♫♫♫♫♫⁷

𝅗𝅥 = ♩♩♩ = ♩♩♩♩♩⁵ = ♩♩♩♩♩♩⁶ = ♩♩♩♩♩♩♩⁷

单纯音符　　四等分　　　五等分　　　六等分　　　七等分

练习二 »

1. 参考例 4-1-5，将下列各音改写成五连音或六连音、七连音。

（做题步骤提示：第一步，先将单纯音符 ♩ 四等分，得 ♬♬♬♬ ；第二步，将音符五等分或六等分或七等分代替四等分，得 ♬♬♬♬♬ 或 ♬♬♬♬♬♬ 或 ♬♬♬♬♬♬♬ ；第三步，在五、六、七等分的音符上方加入连音符，得 ♬♬♬♬♬⁵ 或 ♬♬♬♬♬♬⁶ 或 ♬♬♬♬♬♬♬⁷ ，因此

♩ = ♬♬♬♬ = ♬♬♬♬♬⁵ = ♬♬♬♬♬♬⁶ = ♬♬♬♬♬♬♬⁷ ）

𝅝 = (　　　　)　　♪ = (　　　　)

♪ = (　　　　)　　♩ = (　　　　)

2. 用一个音符代替下列连音符的时值。

（做题步骤提示：第一步，连音符五、六、七等分代替四等分，得 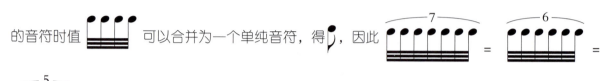；第二步，四等分后的音符时值 ♬ 可以合并为一个单纯音符，得 ♩，因此 ⁷♬ = ⁶♬ = ⁵♬ = ♩）

⁶♬ = (　　　　)　　⁵♬ = (　　　　)

⁷♬ = (　　　　)　　⁶♬ = (　　　　)

三、二、四连音

若将附点音符的时值自由、均匀地划分，也是音符时值的特殊划分形式。常见的附点音符特殊划分包括二连音和四连音。

在常规的音值划分中，附点音符可以分为三等分，若用连音符的形式表示，可将附点音符的时值均分为二等分或四等分代替原来的三等分，这样便形成了二连音、四连音。

例4-1-6

♩. = ♬ = ²♫ = ⁴♬

♩. = ♬ = ²♫ = ⁴♬

♩. = ♬ = ²♫ = ⁴♬

附点音符　　三等分　　二等分　　四等分

1. 参考例 4-1-6，将下列音符改写成二连音或四连音。

（做题步骤提示：第一步，先将附点八分音符三等分，得 ♪♪♪ ；第二步，将音符二等分或四等分代替三等分，得 ♪♪ 或 ♪♪♪♪ ；第三步，在二等分或四等分的音符上方加入连音符，得 ²♪♪ 或 ⁴♪♪♪♪ ，因此

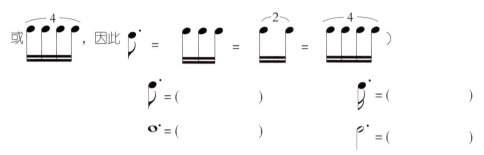

♪. = (　　　　)　　　♪. = (　　　　)

o. = (　　　　)　　　♩. = (　　　　)

2. 用一个音符代替下列连音符的时值。

（做题步骤提示：第一步，连音符二等分或四等分代替三等分，得 ♪♪♪ ；第二步，三等分后的音符时值 ♪♪♪ 可以合并为一个附点音符，得 ♪. ，因此 ²♪♪ = ⁴♪♪♪♪ = ♪. = ♩.）

⁴♪♪♪♪ = (　　　　)　　　²♪♪ = (　　　　)

²♩♩ = (　　　　)　　　⁴♪♪♪♪ = (　　　　)

第二节　音符组合法

记谱时需要遵循一定的原则，将音符按照单位拍的特点有序地组织在一起，乐谱清晰明了才能方便演奏（唱）者读谱。

一、以四分音符为单位拍的音符组合法

❶ 组合原则

（1）若以四分音符为单位，单位拍要彼此分开，每小节内有几个单位拍就要有几个音符组合。

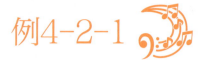

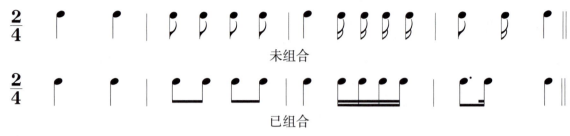

（2）在单位拍内有共同符尾的音符要相连,以清晰体现单位拍为原则。

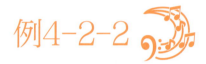

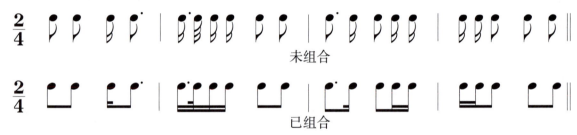

（3）同音合并。

① 表示整小节的时值,可以用一个音符代替,不必体现单位拍彼此分开的原则。

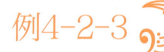

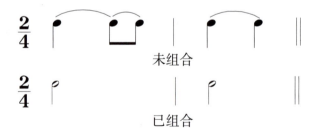

② 在 $\frac{3}{4}$ 拍中,前两拍和后两拍可以用一个音符代替,不必体现单位拍彼此分开的原则。

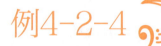

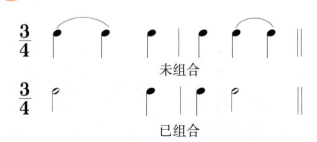

③ 在 $\frac{4}{4}$ 中，若音符用延音线相连的时值等于三拍，可以用一个音符代替，不必体现单位拍彼此分开的原则。

例4-2-5

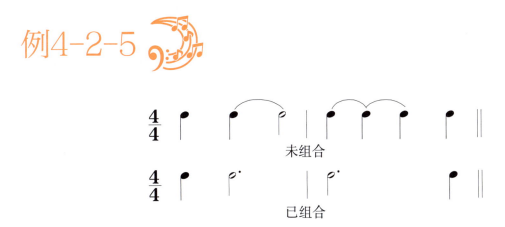

④ 在小节内不同的单位拍之间允许出现附点节奏、切分节奏，可以用一个音符代替，不必体现单位拍彼此分开的原则。

例4-2-6

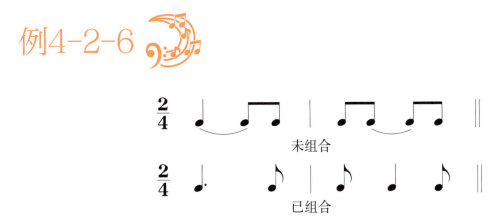

⑤ 在单位拍内允许出现附点节奏、切分节奏，可以用一个音符代替，不必体现单位拍彼此分开的原则。

例4-2-7

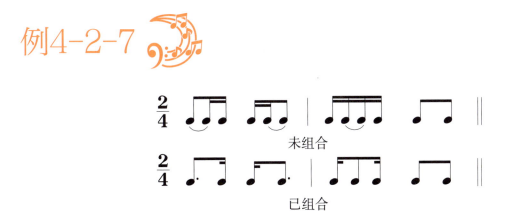

注意：若小节内形成的附点节奏、切分节奏造成单位拍模糊，只能用延音线表示。

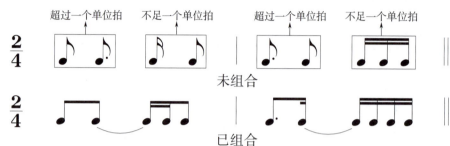

②组合步骤

根据上述原则，完成下例音符组合。

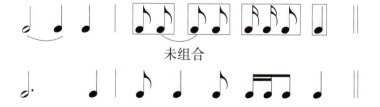

（1）按照单位拍彼此分开的原则，把时值满足一拍的相关音符用方框框起来。

（2）单位拍内把共同的符尾连接起来（注意：一拍内的附点音符进行组合后，16分音符符干朝向内侧，如 ♪♬ 写成 ♩.♬，♬♪ 写成 ♬♩.）。

（3）例4-2-9中第三、四小节处出现延音线，可以考虑同音合并。

根据上述解题思路，这些音符正确的组合形式如下：

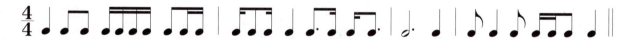

1. 将下列音符按照正确的组合法进行组合。

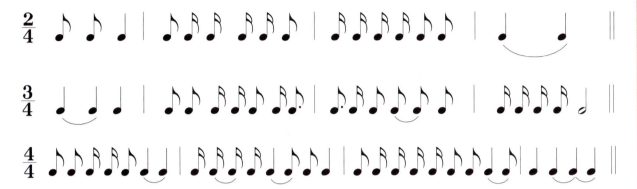

2. 将下列音符划分小节线,并按照音符组合法正确组合。

二、以八分音符为单位拍的音符组合法

以八分音符为单位拍的音符组合要以体现单拍子为原则,往往将一小节内八分音符的符尾都连接起来。

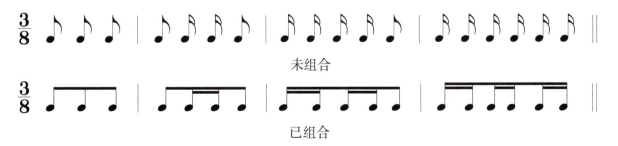

未组合

已组合

若是复拍子,则构成复拍子的单拍子应明显分开。

未组合

已组合

以八分音符为单位拍的音符组合法步骤如下。

（1） $\frac{6}{8}$ 拍由两个 $\frac{3}{8}$ 拍构成，构成复拍子的单拍子应彼此分开。

单拍子　单拍子　单拍子　单拍子　单拍子　单拍子　单拍子　单拍子

（2）连接每组单拍子内的第一条共同符尾要相连。如下：

（3）谱例中出现延音线，可以同音合并。

同音合并

根据上述解题思路，这些音符正确的组合形式如下：

练习二 »

1. 将下列音符按照正确的组合法进行组合。

2. 将下列音符划分小节，并按照正确的音符组合法进行组合。

第三节　休止符的组合法

休止符的组合法是以清晰地体现出单位拍为原则。

1 整小节休止时可以用全休止符代替。

2 在 $\frac{3}{4}$ 拍中若出现二分休止符，要用两个四分休止符表示。

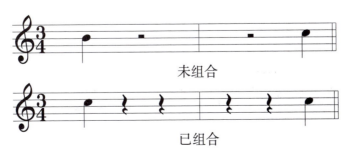

❸ 若休止符出现在切分音或附点音符上，应按照清晰地体现单位拍为原则进行组合。

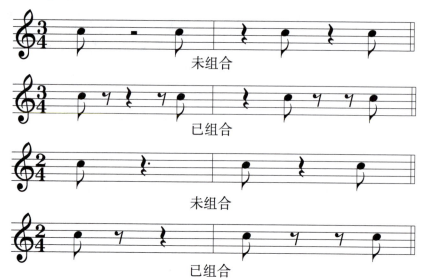

将下列音符和休止符按照正确的组合法进行组合。

1.

唱名： sol mi

第五章 装饰音及常用记号

Chapter 05

在音乐中，单靠音符来记录音乐是远远不够的，还要用许多记号来加以补充和修饰。常用的补充和修饰记号可以分为装饰音记号、省略记号、反复记号、演奏法记号等。

第一节 装饰音

一、装饰音

用来装饰主要音符，并且能够修饰美化旋律、丰富旋律表现力的小音符和一些特殊符号，就是装饰音。装饰音起着修饰、润色曲调的作用，对于塑造音乐形象十分重要。

二、装饰音的种类

装饰音的种类很多，常用的有五种：倚音、波音、颤音、回音和滑音。

其中，倚音是用小音符来记写的，其余四类装饰音是用符号来记写的（见例5-1-1）。

装饰音简线对照表

名称		五线谱记法	唱（奏）法	简谱记法	唱（奏）法
倚音	前倚音		或		或

续表

名称		五线谱记法	唱（奏）法	简谱记法	唱（奏）法
倚音	前倚音			$\overset{\overset{7\dot{2}}{\frown}}{\dot{1}}$	$\underline{7\,\dot{2}}\,\dot{1}.$
				$\overset{567}{\frown}\dot{1}$	$\overset{3}{\overline{567}}\,\dot{1}.$
	后倚音			$\dot{1}\,-\,\overset{\dot{2}\dot{1}}{\frown}$	$\dot{1}.\,\dot{2}\,\dot{1}$
波音	上波音			$\overset{\sim}{\dot{1}}$ 或 $\overset{\sim\!\sim}{\dot{1}}$	$\underline{\dot{1}\dot{2}\dot{1}.}$ 或 $\underline{\dot{1}\dot{2}\dot{1}\dot{2}\dot{1}}$
				$\overset{\flat\sim}{\dot{1}}$	$\dot{1}\flat\dot{2}\dot{1}.$
	下波音			$\overset{\vee}{\dot{1}}$ 或 $\overset{\vee\!\vee}{\dot{1}}$	$\dot{1}\,7\,\dot{1}.$ 或 $\dot{1}\,7\,\dot{1}\,7\,\dot{1}$
				$\overset{\vee\!\vee}{3}$	$3\,{}^{\sharp}2\,3.$
颤音				$\overset{tr}{\dot{1}}$	$\underline{\dot{1}\dot{2}\dot{1}\dot{2}\dot{1}\dot{2}}$
				$\overset{7\overset{tr}{}\,\,7\dot{1}}{\dot{1}}\,-\,\overset{\frown}{}$	$\underline{7\dot{1}\dot{2}\dot{1}\dot{2}\dot{1}}\,\,\underline{\dot{2}\dot{1}\dot{2}\dot{1}\dot{2}\dot{1}7\dot{1}}$
回音	顺回音			$\overset{\infty}{\dot{1}}$	$\underline{\dot{2}\dot{1}7\dot{1}}$
	逆回音			$\overset{\infty}{\dot{1}}$	$\underline{7\dot{1}\dot{2}\dot{1}}$
滑音	上滑音			$_3{\nearrow}(\dot{1})\quad_3{\nearrow}(\dot{1})$	由 3 滑至 $\dot{1}$
				$_3{\nearrow}\quad_3{\nearrow}$	由 3 滑至何音未定
	下滑音			$\overset{\dot{1}}{\searrow}_{(3)}\quad\overset{\dot{1}}{\searrow}_{(3)}$	由 $\dot{1}$ 滑至 3
				$\dot{1}{\searrow}\quad\dot{1}{\searrow}$	由 $\dot{1}$ 滑至何音未定

（一）倚音

倚音是依附在旋律音（即被装饰的音）前后的单个或多个小音符。

① 倚音的分类

（1）根据倚音的多少可以分为单倚音和复倚音。

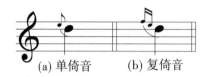

（2）根据倚音的位置可以分为前倚音和后倚音：

倚音在旋律音的前面，叫前倚音 [见例 5-1-3（a，b）]；

倚音在旋律音的后面，叫后倚音 [见例 5-1-3（c）]。

② 倚音的记谱方法

倚音一般写成八分音符或十六分音符的小音符，符干一律向上，并且与旋律音之间用连线连接起来。

③ 倚音的演奏法

奏唱时，倚音的将时值计算在旋律音的时值内，但只能占旋律音时值的很少一部分，要尽量短促、轻巧地奏唱。

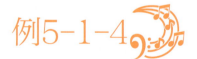

（二）波音

波音是由旋律音开始，向上或向下与相邻的音符之间快速波动的装饰音。波音记号采用一个类似小波浪（∽或∾）的标记记写在音符的上方（见例 5-1-5 的记法），表示旋律音与上方二度音或下方二度音的反复（见例 5-1-5 的奏法）。

❶ 波音的分类
根据波音的奏唱效果，可以分为上波音和下波音。

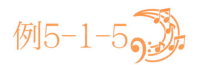

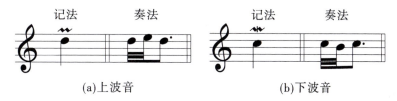

❷ 波音的记谱方法
波音还可以加上临时变音记号，表示相邻的音符是变化音。上波音的变音记号写在波音记号上方，如 ♭，下波音的变音记号写在波音记号的下方，如 ♯。

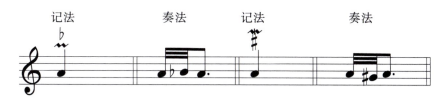

❸ 波音的演奏法
演奏时，波音的时值要计算在旋律音的时值之内。因此很短促，只能占旋律音四分之一的时间。

（三）颤音
颤音是指旋律音和上方二度音急速均匀交替的装饰音，用"tr"来表示。

❶ 颤音的记谱方法
颤音记号"tr"记写在符头处 [见例 5-1-7（a）]。如果演奏的时值较长，则用记号"tr ～～～"来标记 [见例 5-1-7（b）]。

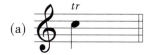 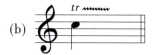

❷ 颤音的演奏法
颤音演奏为旋律音与上方二度音的快速均匀交替 [见例 5-1-8（a）]。颤音记号的上方有变音记号则表示上方邻音为变化音 [见例 5-1-8（b）]。

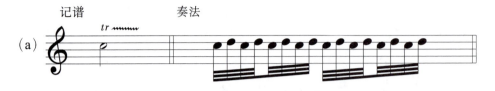

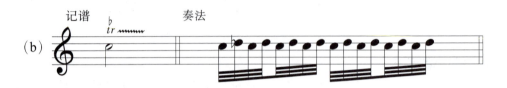

(四)回音

回音由旋律音及环绕旋律音的上方音与下方音构成,一般是由四个音或五个音组成的旋律音型。

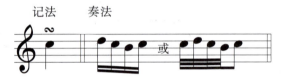

1 回音的分类

回音分为顺回音和逆回音两种,一般所说的回音即顺回音。

(1)顺回音:用∽记号标记,表示由上方二度音开始到主要音,再到下方二度音,最后回到主要音上。五个音的顺回音是由旋律音开始的[见例5-1-10(a)]。

(2)逆回音用∾记号来表示,它的音符进行顺序与顺回音的方向正好相反[见例5-1-10(b)]。

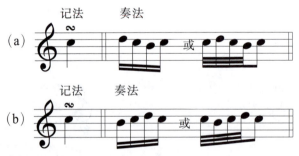

2 回音的记谱方法

回音记号可以写在音符的上方,也可记写在两个音符之间[见例5-1-11(a)],还可以在回音记号的上方或下方加变音记号来表示相邻的音为变化音[见例5-1-11(b)]。

例5-1-11

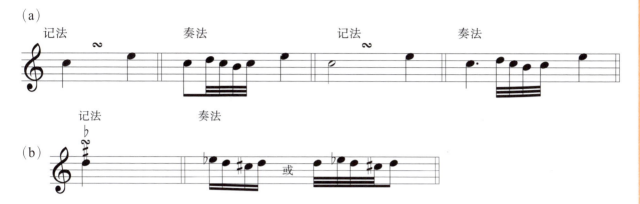

（五）滑音

向上或者向下滑的装饰音称为"滑音"。滑音在我国民族民间音乐中占有很重要的地位，民歌、说唱、戏曲音乐中多出现滑音。

1 滑音的分类

（1）出现在两个音之间的滑音。

例5-1-12

钢琴演奏技法中的刮奏也属于滑音的一种，如例 5-1-13。

例5-1-13

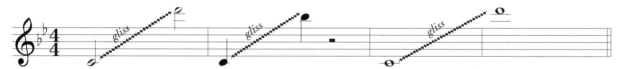

（2）出现在旋律音前的滑音，无论是向上的滑音还是向下的滑音，都从低处或者高处开始滑，滑到旋律音为止（起点不定位）。

例5-1-14

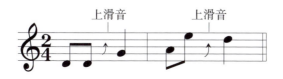

（3）出现在旋律音后的滑音，无论是上滑音还是下滑音，都从旋律音开始滑（终点不定位）。

例5-1-15

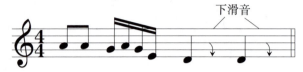

❷ 滑音的记谱方法

滑音一般用箭头来表示。

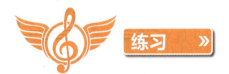

1. 选择题

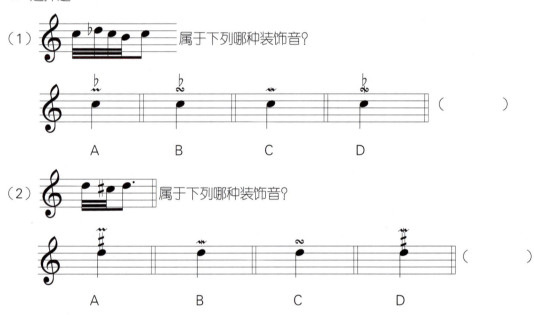

2. 写出下列装饰音的演奏方法。

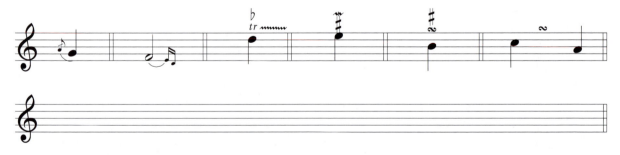

第二节　省略记号与演奏法记号

为了读谱和记谱的方便，可以将音乐作品中重复演唱、演奏的部分用记号来表示。这些记号包括省略记号、震音记号、长休止记号、移动八度记号等。

一、省略记号

记谱时，表示完全相同或重复的部分，可以用省略记号。

（1）小节省略记号 ⁄. ：表示与前一小节完全相同。

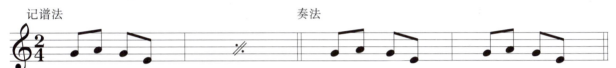

（2）单位拍省略记号 ⁄⁄ ：在一小节内，表示与前一拍完全相同。

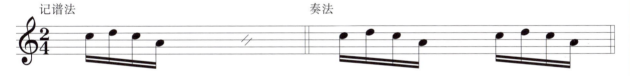

二、震音记号

震音记号是指当一个或数个音以相同的时值快速反复或交替，为了简化记谱与读谱，而使用的一种省略记号。震音记号用短斜线表示，斜线的数目与演奏时的符尾数目相同。

① 表示一个音或一个和弦的均匀重复。

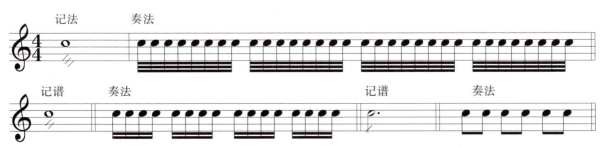

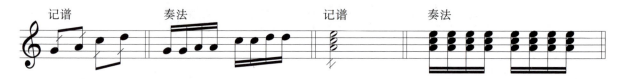

② 表示两个音或两个音程的交替重复。

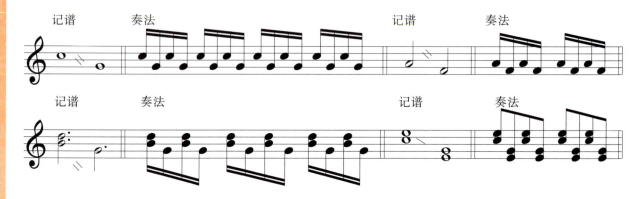

三、长休止记号

在音乐进行中，多小节连续长时间处于休止状态，为了简化记谱，用长休止记号来表示多个小节的连续休止，常用于管弦乐队中乐器的分谱。

长休止记号写在谱表的第三线上，其上方的数字表示休止的小节数。例 5-2-5 即表示连续休止 4 个小节。

四、八度记号

❶ 高八度（Otava）记号

当旋律中的音过高时，需要在五线谱上增加许多上加线，从而引起识谱困难。为了便于记谱和识谱，在乐谱（多为高音谱表）上方用高八度记号来表示，该记号范围以内的音须移高八度演奏，即高一个音组演奏。它的记号是"8⋯⋯"或"8va⋯⋯"，记写在谱表的上方。

例5-2-6

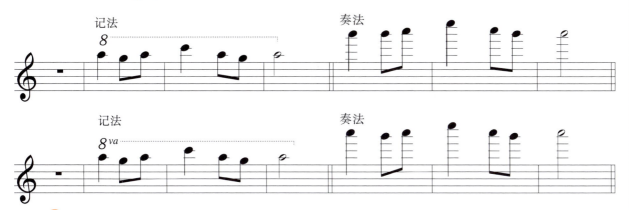

❷ 低八度记号

当旋律中的音过低时,需要在五线谱上增加许多下加线,从而引起识谱困难。为了便于记谱和识谱,在乐谱(多为低音谱表)下方用低八度记号来表示,该记号范围以内的音须移低八度演奏,即低一个音组演奏。它的记号是"8———"或"8^{vb}———",记写在谱表的下方。

例5-2-7

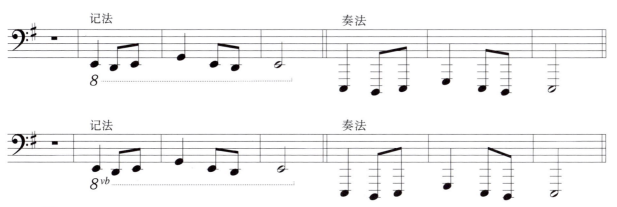

❸ 重复八度记号

重复八度记号表示将某个音或某些音高八度重复或低八度重复演奏,用数字8或"Con8———""Con8———"来标记。

例5-2-8

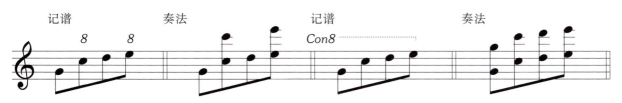

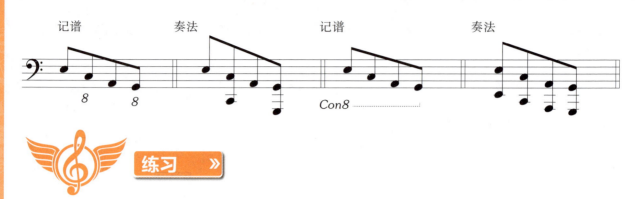

练习

写出下列各例的演奏方法。

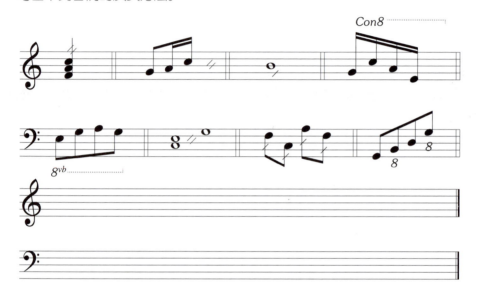

第三节　反复记号

一、反复记号

整个乐曲或某个部分需要重复奏唱时，为简化记谱，用反复记号"𝄆𝄇"来表示。如果需要从头反复，则谱首的"𝄆"可以省略。例 5-3-1 旋律应奏唱两遍。

例5-3-1

1 3 | 5. 3 | 5 6 | 5 - :||

二、反复跳越记号

当乐曲中两段音乐结尾部分不相同时，就要用反复跳越记号来标记出不同的段落，并在演奏第二

段时跨过标记有第一段的那部分，直接演奏第二段音乐。即第一遍演奏结尾 ⌐1.¬ 中的部分，第二遍演奏结尾 ⌐2.¬ 中的部分。

例5-3-2

$$1\ 3\ |\ 5\cdot\underline{3}\ |\ 5\ 6\ |\ 5\ -\ :\|\ ^{1.}\ 5\ 2\ |\ 1\ -\ \|\ ^{2.}$$

三、从头反复记号

D.C. 表示从头反复，至 Fine 或 ⌢‖ 处终止。

例5-3-3

$$1\ 3\ |\ 5\cdot\underline{3}\ |\ 2\ 3\ |\ 1\ -\ \|\ 2\ 2\ |\ 5\ 5\ |\ 7\ \underline{6\ 7}\ |\ 5\ -\ \|$$
　　　　　　　　　　　　Fine　　　　　　　　　　　　　　　　　　　　　D. C.

四、从 𝄋 处反复记号

D.S. 表示奏唱到 D.S. 处，然后从记号 𝄋 处反复，至 Fine 或 ⌢‖ 处终止。

例5-3-4

$$1\ 3\ |\ 5\cdot\underline{3}\ |\ ^{𝄋}\ 2\ 3\ |\ 1\ -\ \|\ 2\ 2\ |\ 5\ 5\ |\ 7\ \underline{6\ 7}\ |\ 5\ -\ \|$$
　　　　　　　　　　　　Fine　　　　　　　　　　　　　　　　　　　　　D. S.

以下乐谱的小节演奏顺序为 1234567834。

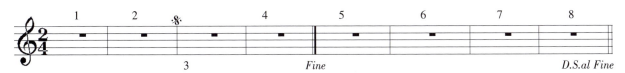

根据上例，写出下列乐谱的小节演奏顺序：

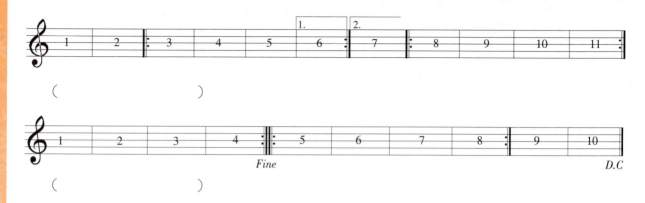

()

()

第四节 其他常用记号

一、延音线

连接在相同音之间的连音线,称为延音线,表示后面的音不需要奏(唱)出,而是将两音时值相加起来一起奏(唱)出。

例5-4-1

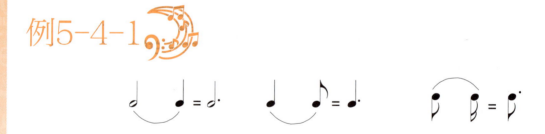

二、圆滑线

连接在不同音之间的连音线为圆滑线,它表示连线之内的音要唱(奏)得连贯、圆滑,一般记写在多数符头一侧。在钢琴奏法中,圆滑线要使用连音奏法演奏。

例5-4-2

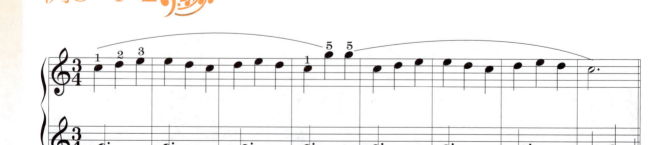

三、跳音记号

跳音记号也叫顿音记号或断音记号，用"·""▼"或"⌢"标记在符头一侧来表示。记有跳音记号的乐音应演奏得短促。

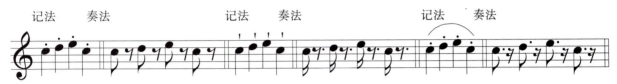

四、保持音记号

保持音记号是用短横线"—"或短横线加圆点"⨪"标记在符头一侧，表示该音稍强奏并充分保持该音的时值。其中标有"⨪"记号的各音之间要断开。

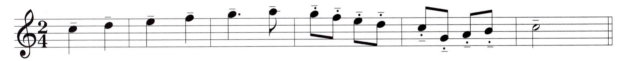

五、延长记号

延长记号用⌢来标记，该记号有多种用法。

（1）自由延长：记写在音符的符头一侧，表示该音符根据音乐发展的需要，将音符时值适当地延长。

（2）自由休止：记写在休止符的上方，表示在该休止符处根据音乐发展的需要，将休止时值适当地延长。

例5-4-6

（3）略休止片刻：记写在小节线上，表示在小节之间要有片刻的停顿（休止）。

例5-4-7

（4）记写在双小节线上，表示音乐的终止，它的作用与Fine的作用相同。

例5-4-8

六、换气记号

换气记号用"∨"来标记，记写在谱表的上方，在歌唱中表示要在此处呼吸，在器乐演奏中则表示是乐句分句。

例5-4-9

七、琶音记号

用垂直的曲线标记在和弦的前面，表示和弦中的各音从低到高或从高到低依次连续快速奏出，可视为分解和弦的一种。

例5-4-10

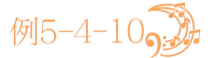

记法: 奏法:

记法: 奏法:

练习 »

写出下列各小节的实际演奏效果。

识谱练习»

1.

唱名:do

2.

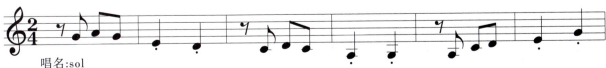

唱名:sol

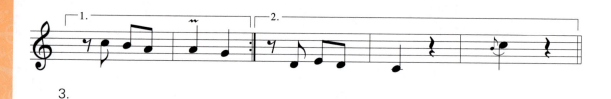

3.

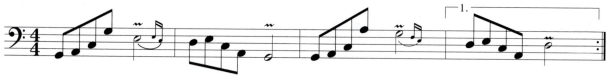

唱名:sol

4.

$1=C \quad \frac{2}{4}$

$\underline{1\ 3}\ \underline{1\ 3}\ |\ \overset{23}{\underset{\frown}{2}}\ -\ |\ \underline{1\ 3}\ \underline{1\ 3}\ |\ \overset{23}{\underset{\frown}{2}}\ -\ |\ \underline{1\ 3}\ \underline{1\ 3}\ |\ \underline{2\ 1}\ \underline{\underline{5}\ 1}\ |\ 3\ \overset{23}{\underset{\frown}{2}}\ |\ 1\ -$

唱名:do

$3\ -\ |\ \overset{23}{\underset{\frown}{2}}\ -\ |\ \overset{\frown}{1}\ -\ |\ 1\ -\ |\ 1\ 0\ \|$

第六章 音程

Chapter 06

第一节 音程

两音之间的音高距离称为音程。音程可以分为两类，即旋律音程与和声音程。

一、旋律音程

音程中的两个音先后发出声响称为旋律音程，它是构成乐曲旋律的重要因素。根据音程的进行方向可以分为上行、下行和平行。

上行旋律音程：

上行旋律音程构成的旋律：

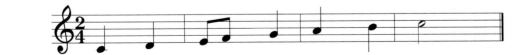

下行旋律音程：

下行旋律音程构成的旋律：

平行旋律音程：

平行旋律音程构成的旋律：

旋律音程在书写时需注意：要根据两音发声的先后顺序来记谱。旋律音程在读谱时需注意：上行、平行的旋律音程都是从左往右、由低到高依次读出，下行旋律音程要将音程进行的方向读出。

例6-1-2

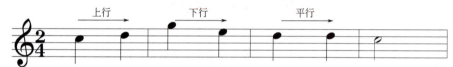

图谱例6-1-2，第一小节旋律音程读作"do re"，第二小节旋律音程读作"sol"到下方"mi"，第三小节旋律音程读作"re re"。

1. 按要求写出下列旋律音程。

（1）以下列各音为基础，向上构成（音高随意）上行旋律音程。

（2）以下列各音为基础，向下构成（音高随意）下行旋律音程。

（3）以下列各音为基础，构成平行旋律音程。

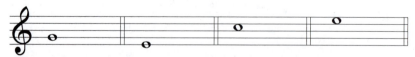

2. 将下列各音每两音一组写成旋律音程，并写出进行方向。

二、和声音程

音程中的两个音同时发出声响称为和声音程，它是构成多声部音乐，尤其是二部合唱的基础。

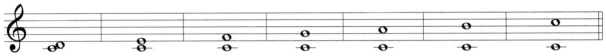

通常我们把上方的音称为冠音，也叫上方音；下方的音称为根音，也叫下方音。

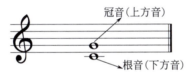

和声音程在记谱时需注意：如果是相邻音级构成的和声音程，两音需要错开紧挨着记谱，低音在左，高音在右，如 ；不相邻音级构成的和声音程需上下对齐记谱，如 （参见谱例 6-1-5）。

和声音程在读谱时需注意：音程中两个音要由低音往高音读。

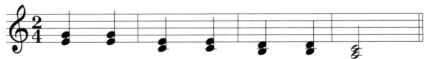

练习二

1. 在横线上写出下列音程中哪些是旋律音程，哪些是和声音程。

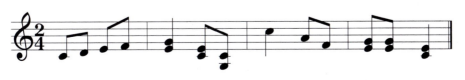

2. 以下列各音为根音，向上构成相邻音级的和声音程。

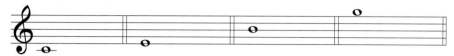

3. 将下列各音每两音一组写成和声音程。

第二节　音程的名称

音程的名称是由音程的"度数"和"音数"共同决定的。

一、音程的度数

音程的度数是指音程两音之间包含的音级数目，音程包含几个音级就是几度。在五线谱上指音程两个音包含的线间数目。

如 c^1—c^1 在同一条线上，只包括一个音级 C，它们的度数便是一度［见例 6-2-1（a）］；c^1—d^1 之间包括 C、D 两个音级，它们的度数便是二度［见例 6-2-1（b）］；c^1—e^1 中，包括 C、D、E 三个音级，它们的度数便是三度［见例 6-2-1（c）］，以此类推。

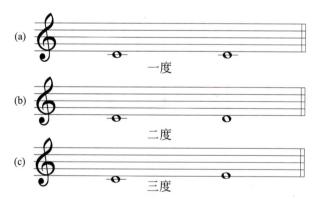

1. 判断下列旋律音程包含的音级数目，并写出度数。

2. 以下列各音为根音，向上构成指定的和声音程。

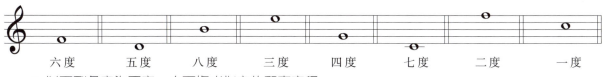

3. 以下列各音为冠音，向下构成指定的和声音程。

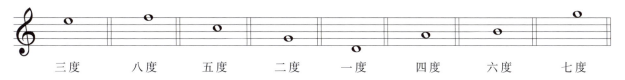

二、音程的音数

音程的音数指的是音程两音之间包含的全音与半音的数目。一个全音用"1"来表示，一个半音用"$\frac{1}{2}$"来表示，超过一个全音用分数"$1\frac{1}{2}$、$2\frac{1}{2}$"等来表示。

如 $c^1—c^1$ 为一度音程，音数即为"0"；$c^1—d^1$ 为二度音程，两音之间包括一个全音，音数即为"1"；$c^1—e^1$ 为三度音程，两音之间包括 2 个全音，音数即为 2，以此类推。

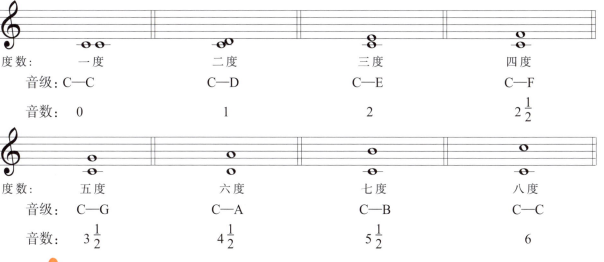

参考例 6-2-2，在横线上写出下列和声音程的度数及音数。

三、音程的性质

音程的性质是由度数和音数共同决定的。有些音程虽然度数相同，但音数不同，性质也会不同。

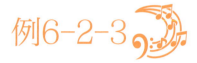

度数： 二度　　二度　　　三度　　三度　　　四度　　四度
音数： 1　　　 $\frac{1}{2}$ 　　　 2 　　 $1\frac{1}{2}$ 　　 $2\frac{1}{2}$ 　　 3

音程的性质用来区别那些度数相同、音数不同的音程，需要在音程的度数前面加以说明。音程的性质用纯、大、小、增、减来表示。

音程名称	音数	基本音程
纯一度	0	
小二度	$\frac{1}{2}$	
大二度	1	
小三度	$1\frac{1}{2}$	
大三度	2	
纯四度	$2\frac{1}{2}$	
增四度	3	
减五度	3	
纯五度	$3\frac{1}{2}$	
小六度	4	

续表

音程名称	音数	基本音程
大六度	$4\frac{1}{2}$	
小七度	5	
大七度	$5\frac{1}{2}$	
纯八度	6	

1. 参考例6-2-4，分析下列音程的度数与音数，并写出音程名称。

2. 以下列各音为根音，向上构成指定音程。

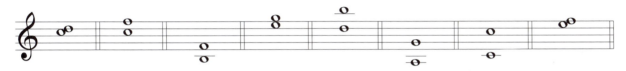

小二度　小三度　纯四度　小六度　纯五度　大六度　减五度　小七度

3. 以下列各音为冠音，向下构成指定音程。

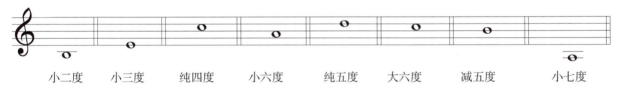

大三度　纯八度　纯五度　大二度　小三度　纯四度　大六度　小七度

4. 分析下列旋律，并写出方框内旋律音程的名称。

我爱北京天安门

（片段）

金果临　词
金月苓　曲

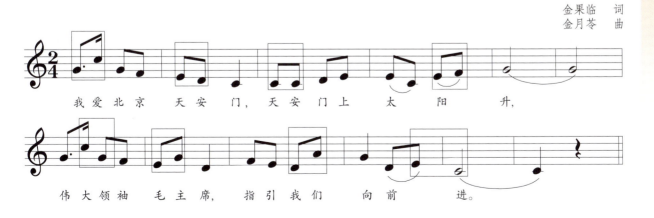

第三节　自然音程与变化音程

一、自然音程

在自然调式中构成的音程都称为基本音程，即自然音程。

自然音程包括：纯一度、纯四度、纯五度、纯八度音程；大二度、小二度、大三度、小三度、大六度、小六度、大七度、小七度音程；增四度、减五度音程，共计14种自然音程。

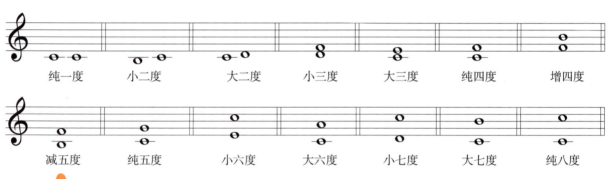

参考例 6-3-1，以 c^1 为根音，向上构成 14 种自然音程。

二、变化音程

自然音程以外的所有增音程、减音程、倍增音程、倍减音程均称为变化音程。变化音程都是在自然音程的基础上变化而形成的。

如在纯音程或大音程的基础上依次扩大半音将得到：

大（纯）音程→增音程→倍增音程。

例6-3-2

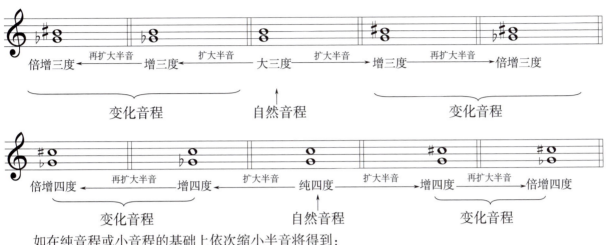

如在纯音程或小音程的基础上依次缩小半音将得到：

小（纯）音程→减音程→倍减音程。

例6-3-3

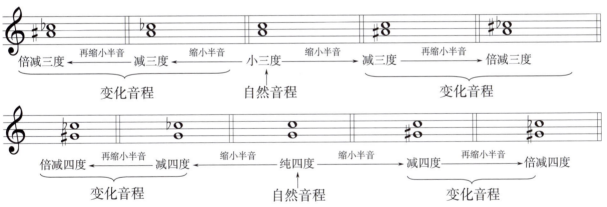

改变音程音数的方法有以下几种。

（1）扩大法（增加音数）：在音程度数不变的条件下，①升高冠音；②降低根音；③同时升高冠音、降低根音。

（2）缩小法（减少音数）：在音程度数不变的条件下，①降低冠音；②升高根音；③同时降低冠音、升高根音。

1. 判断下列音程哪些是自然音程、哪些是变化音程，并写出音程的名称。

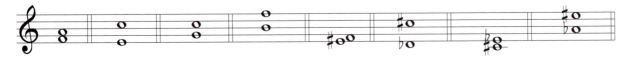

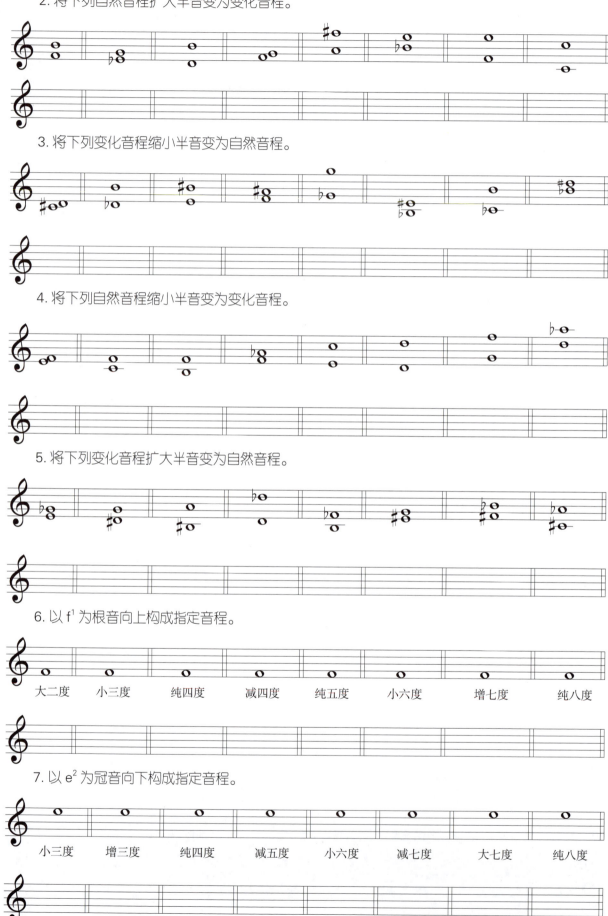

第四节　单、复音程

一、单音程

单音程是指不超过一个八度的所有音程。如纯一度、大三度纯五度、大七度、纯八度等音程都是单音程。

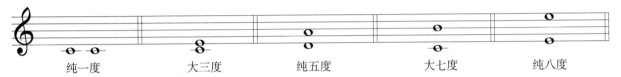

二、复音程

复音程是指超过一个八度的音程（不包含八度）。如大九度、小十度、大十度、大十四度、纯十一度等音程都是复音程。

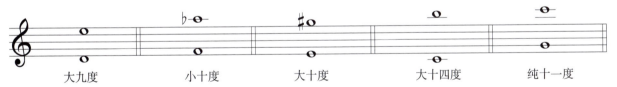

1. 复音程的产生

在单音程的基础上，把冠音升高八度或把根音降低八度，将得到复音程。

（1）升高冠音　　　　　　　　　　（2）降低根音

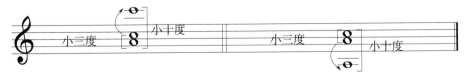

2. 复音程的名称

复音程的名称与单音程的名称一样，都是由音程的度数与音数决定的。

复音程名称的产生是单音程的名称+7得来的，音程性质不变。

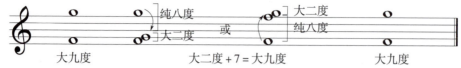

提示：大二度 $f^1—g^1$ 与纯八度 $g^1—g^2$ 中，g^1 被计算了两次，因此复音程的名称是单音程的名称+7 而来的。

1. 判断下列音程哪些是单音程，哪些是复音程，并在横线上写出音程的名称。

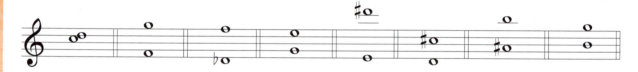

2. 参考第1小节，把下列单音程的冠音升高八度变为复音程，并在横线上写出单、复音程的名称。

3. 参考第1小节，把下列单音程的根音降低八度变为复音程，并在横线上写出单、复音程的名称。

4. 参考第1小节，把下列复音程的冠音移低八度变为单音程，并写出单、复音程的名称。

大二度

5. 参考第 1 小节，把下列复音程的根音移高八度变为单音程，并写出单、复音程的名称。

小十度

小三度

6. 参考第 1 小节，以 c^1 为根音构成指定的复音程。

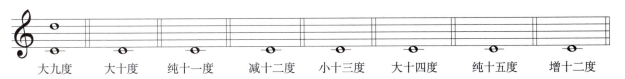
大九度　　大十度　　纯十一度　　减十二度　　小十三度　　大十四度　　纯十五度　　增十二度

第五节　协和音程与不协和音程

因为构成音程的音数及度数不一样，所以我们听到的音响效果也大有不同。根据音程的听觉感受可将音程分为两类：协和与不协和音程。

一、协和音程

协和音程的音响效果听起来悦耳动听、声音融合，可分为完全协和音程和不完全协和音程。完全协和音程包括纯一度、纯四度、纯五度、纯八度；不完全协和音程包括小三度、大三度、小六度、大六度。

纯八度的音响听起来非常融合，像一个音的声音，也因为过于融合声音听起来会比较空洞，纯一；纯四度、纯五度音程比起纯八度的音响效果略显饱满一些，但也显空洞。因此，所有纯音程（纯一度、纯四度、纯五度、纯八度）都是完全协和音程。

四川山歌

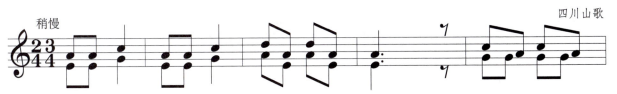

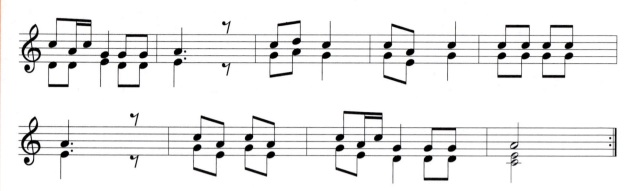

这首乐曲虽然结构短小，但是具有浓郁的民族韵味，以纯四度为基础构成的二声部，使乐曲的音响效果更加融合，悦耳动听。

大小三度与大小六度音程为不完全协和音程，较前面的纯音程音响效果更加丰满、悦耳，是构成二部合唱的主要音程。

侯德炜　曲

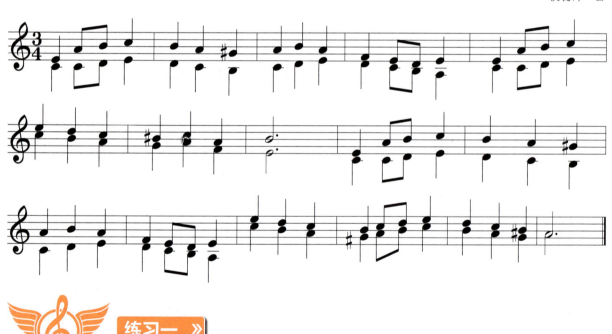

练习一

1. 在横线上写出下列音程的名称，并标明哪些属于协和音程。

2. 以 c^1 为根音向上构成所有协和音程（包括完全协和与不完全协和音程）。

3. 以 e^2 为冠音向下构成所有协和音程（包括完全协和与不完全协和音程）。

二、不协和音程

不协和音程的音响比较刺耳，听起来紧张、不稳定，如大小二度、大小七度、增四度、减五度等音程。不协和音程虽然音响效果尖锐，但是它在音乐作品中也是构成乐曲的重要元素。

乐曲开始部分用大二度来模拟人们敲锣打鼓的欢庆场面，为后面主题的出现渲染了热情激烈的情感。

1. 在横线上写出下列音程的名称，并标明哪些属于不协和音程。

2. 参考第1小节，将下列不协和音程改为协和音程（不改变音程度数），并写出音程名称。

纯四度

3. 参考第 1 小节，将下列协和音程改为不协和音程（不改变音程度数），并写出音程名称。

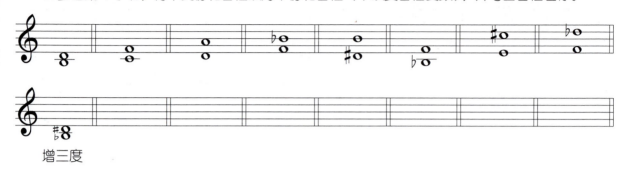

增三度

第六节　转位音程

一、音程的转位

音程的转位是指将冠音、根音位置互换。

音程转位时可以冠音不动，将根音升高八度；或根音不动，冠音降低八度。

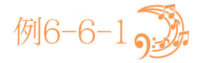

（1）根音升高八度　　　　　　　　　　　（2）冠音降低八度

原位　　　转位　　　　　　　　　　　　原位　　　转位

二、转位音程的判断

1. 原位音程的度数 + 转位音程的度数 =9，转位音程的度数 =9− 原位音程的度数，即一度转位后为八度，二度转位后为七度……依此类推。

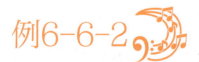

一度　八度　　二度　七度　　三度　六度　　四度　五度
　9　　　　　　9　　　　　　9　　　　　　9

2. 音程转位后的性质：纯音程转位后为纯音程，大音程转位后为小音程，小音程转位后为大音程，增音程转位后为减音程，减音程转位后为增音程。

例6-6-3

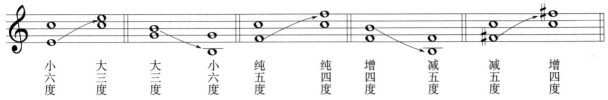

原位音程与转位音程的关系，见例6-6-4。

例6-6-4

音程	度数								性质				
原位音程	1	2	3	4	5	6	7	8	纯	小	大	减	增
转位音程	8	7	6	5	4	3	2	1	纯	大	小	增	减

练习

1. 写出下列音程转位后的音程名称。

纯一度→（　　　　）　　　小二度→（　　　　）

减二度→（　　　　）　　　倍增三度→（　　　　）

小六度→（　　　　）　　　减五度→（　　　　）

纯五度→（　　　　）　　　增三度→（　　　　）

2. 将下列音程转位，并写出原、转位音程的名称。

（1）冠音不变，移动根音

（2）根音不变，移动冠音

 识谱练习

1. 请用唱名视唱下列曲谱（可先唱高音声部，后唱低音声部）。

2. 请用唱名视唱下列曲谱（可先唱高音声部，后唱低音声部）。

3. 请用唱名视唱下列曲谱（可先唱高音声部，后唱低音声部）。

4. 请用唱名视唱下列曲谱（可先唱高音声部，后唱低音声部）。

第七章 调式与调号

Chapter 07

第一节 调式

一、调式

若干高低不同的乐音，围绕某一具有稳定感的中心音（主音），按照一定关系组织起来所构成的体系，称为调式。现在世界上应用最广泛的调式是大小调式。

二、主音

在调式中，主音是处于核心地位的中心音，其稳定感最强，其他的音都倾向于它。在歌（乐）曲中，主音常出现在强拍、音较长或终止处。

我爱北京天安门

（片段）

金果临 词
金月苓 曲

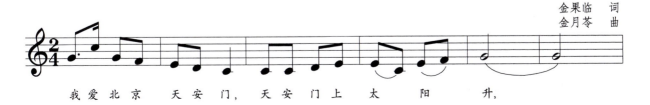

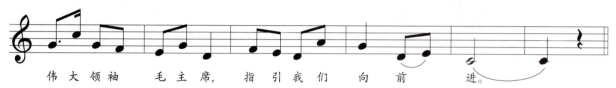

伟大领袖 毛主席, 指引我们 向 前 进。

从以上曲例可以看出，C音最为突出，给人以稳定、圆满之感，其他旋律音一直围绕着C音进行，C音又是结束音。将这些旋律音按照一定关系组织起来，就构成了以C为主音的调式体系。

歌唱祖国

（片段）

王莘　词曲

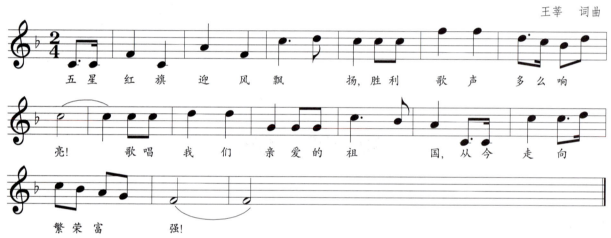

五星 红旗迎风飘 扬,胜利 歌声 多么响 亮! 歌唱 我们 亲爱的 祖 国,从今 走向 繁荣富 强!

从以上曲例可以看出，F音最为突出，给人以稳定、圆满之感，其他旋律音一直围绕着F音进行，F音又是结束音。将这些旋律音按照一定关系组织起来，就构成了以F为主音的调式体系。

三、调式音阶

将调式中的各音按照高低顺序（上行或下行），由主音到主音依次级进地排列起来，就是"音阶"。

在音阶里，每个音均为一个音级，用罗马数字来标记。按照上行顺序分别为Ⅰ-Ⅱ-Ⅲ-Ⅳ-Ⅴ-Ⅵ-Ⅶ-Ⅰ。每个音级又有自己的名称。其中，Ⅰ级音是主音，其他各音依次为上主音、中音、下属音、属音、下中音、导音。

C大调音阶

音级标记	Ⅰ	Ⅱ	Ⅲ	Ⅳ	Ⅴ	Ⅵ	Ⅶ	Ⅰ
音级名称	主音	上主音	中音	下属音	属音	下中音	导音	主音

在这七个音级里面,第四级(下属音)和第五级(属音)非常重要。它们加强了主音的地位,使得调性更为明确、固定,是调性的明显特征。因此调式中的Ⅰ、Ⅳ、Ⅴ级称为正音级,Ⅱ、Ⅲ、Ⅵ、Ⅶ称为副音级。

第二节　大调式

大调式简称为"大调",由七个音级构成。它的主音与Ⅲ级音之间为大三度音程关系,这个大三度也是大调式的特征所在。其中Ⅰ、Ⅲ、Ⅴ级音构成大三和弦,因此大调式的色彩是明亮、辉煌的。

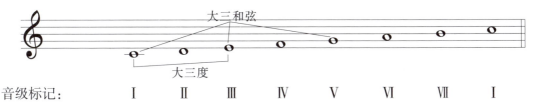

音级标记：　　　Ⅰ　　Ⅱ　　Ⅲ　　Ⅳ　　Ⅴ　　Ⅵ　　Ⅶ　　Ⅰ

大调式共有三种类型：自然大调、和声大调和旋律大调。

一、自然大调

自然大调是大调中用得最多的一种,全部由自然音级构成。

自然大调音阶由五个全音和两个半音组成,其音阶结构是全音 - 全音 - 半音 - 全音 - 全音 - 全音 - 半音,即由大二度、大二度、小二度、大二度、大二度、大二度、小二度音程组成。为了便于熟记,编成口诀为：全、全、半、全、全、全、半。

例7-2-2

C自然大调音阶

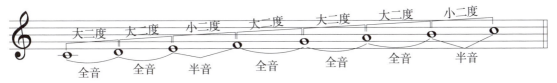

只要符合上述结构的音阶,都属于大调式。

例如,以D做主音,构成D自然大调,其步骤如下。

第一步：写出主音。

第二步：写出音列。

第三步：按照大调式结构，用临时变音记号调整音阶结构。

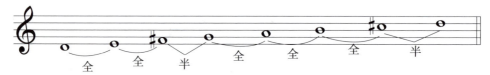

依照以上 D 大调建立的步骤，每个音级上都可以构成一个大调。

其他各调式音阶的建立可照此步骤，依此类推。由于各调主音不同，调整音阶结构的变音记号也会不同。

分别以 f^1、g^1 为主音，用临时变音记号调整音阶结构，建立自然大调。

二、和声大调

在自然大调音阶的基础上，将第Ⅵ级音降低半音，即为和声大调。其特征是降Ⅵ级音与Ⅶ级音之间所形成的增二度音程。这个增二度即为判断和声大调的标志，也是和声大调的特征所在。

例7-2-3

C 和声大调音阶

分别以 f^1、g^1 为主音，用临时变音记号调整音阶结构，建立和声大调。

（做题提示：先分别写出以 f^1、g^1 为主音的自然大调音阶，再将第Ⅵ级音降低半音，即构成和声大调。）

三、旋律大调

在自然大调音阶的基础上，将自然大调下行音阶中的第Ⅶ级和第Ⅵ级降低半音，即为旋律大调。由于旋律大调与自然大调的上行音阶相同，因此在练习中可以忽略不写。

例7-2-4

C 旋律大调（下行）音阶

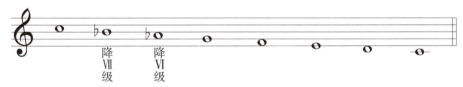

提示：和声大调中的降Ⅵ级音与旋律大调中的降Ⅵ级、降Ⅶ级音，所用的变音记号只能用临时变音记号标记，不能以调号的形式记写在谱表的最左端。

1. 分别以 f^1、g^1 为主音，用临时变音记号调整音阶结构，建立旋律大调（只写下行）（做题提示：先分别写出以 f^1、g^1 为主音的自然大调下行音阶，再将第Ⅶ级和第Ⅵ级降低半音，即构成了旋律大调）。

2. 分别写出 A 大调的三种类型（用临时变音记号记谱）。

A 自然大调

A 和声大调

A 旋律大调

3. 根据音阶结构，分析下列音阶属于哪类大调？

4. 为下列各题添加合适的变音记号，使之成为指定的大调。

F 和声大调：

B 旋律大调：

第三节　小调式

小调式简称为"小调"，也是由七个音级构成。它的主音与Ⅲ级音之间为小三度音程关系，这个小三度也是小调式的特征所在。其中Ⅰ、Ⅲ、Ⅴ级音构成小三和弦，因此小调式的色彩是柔和、暗淡的。

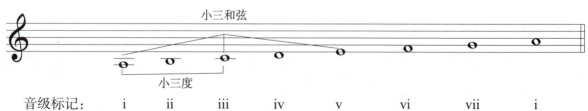

音级标记：　　ⅰ　　ⅱ　　ⅲ　　ⅳ　　ⅴ　　ⅵ　　ⅶ　　ⅰ

小调也有三种类型：自然小调、和声小调和旋律小调。

提示：大调式的名称用大写字母表示，如 A 大调、F 大调；小调式的名称用小写字母表示，如 a 小调、f 小调。

一、自然小调

自然小调是小调中用得最多的一种，全部由自然音级构成。

自然小调音阶也由五个全音和两个半音组成，其音阶结构是全音 - 半音 - 全音 - 全音 - 半音 - 全音 - 全音，即由大二度、小二度、大二度、大二度、小二度、大二度、大二度音程组成。为了便于熟记，编成口诀为：全、半、全、全、半、全、全。

a 自然小调音阶

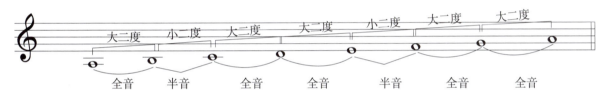

练习一

分别以 d¹、e¹ 为主音，用临时变音记号调整音阶结构，建立自然小调。

二、和声小调

在自然小调音阶的基础上，将第Ⅶ级音升高半音，即为和声小调。其特征是Ⅵ级音与升Ⅶ级音之间所形成的增二度音程，并且Ⅶ级音在升高半音之后具有了导音倾向于主音的功能，和自然小调相比紧张度更大。

a 和声小调音阶

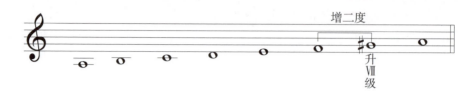

分别以 d^1、e^1 为主音，用临时变音记号调整音阶结构，建立和声小调（做题提示：先分别写出以 d^1、e^1 为主音的自然小调音阶，再将第Ⅶ级音升高半音，即构成和声小调）。

三、旋律小调

在自然小调音阶的基础上，将自然小调上行音阶中的第Ⅵ级和第Ⅶ级升高半音，下行音阶中再将这两个音还原，即为旋律小调。

a 旋律小调音阶

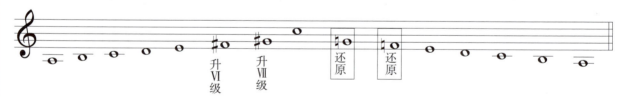

1. 分别以 d^1、e^1 为主音，用临时变音记号调整音阶结构，建立旋律小调（上下行）（做题提示：先分别写出以 d^1、e^1 为主音的自然小调上下行音阶，将上行音阶中的第Ⅵ级和第Ⅶ级升高半音，下行音阶中再将这两个音还原，即构成旋律小调）。

2. 分别写出 c 小调的三种类型（用临时变音记号记谱）。

c 自然小调

c 和声小调

c 旋律小调

3. 为下题添加临时变音记号，使之成为指定的音阶。

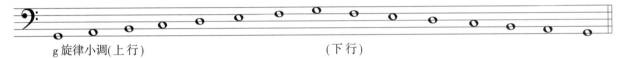

g 旋律小调（上行）　　　　　　　　　　（下行）

四、音级的特性

大、小调式是和我国民族调式完全不同的调式体系。这种不同不仅表现在调式音阶的结构上，而且表现在旋律进行的基本特点上和调式音级的相互关系中。

一般来说，调式中的第 I、III、V 级是稳定音，起着支柱作用。其中，I 级音（主音）最稳定，起调式中心作用。第 II、IV、VI、VII 级音是不稳定音，具有倾向于稳定音的趋势和进行到稳定音的特性，第 VII 级音向主音的倾向性最为强烈。这些不稳定音，给音乐带来了源源不断地前进动力，由此形成了稳定与不稳定的对立统一的辩证关系。

例7-3-5

不稳定音向稳定音的倾向图示

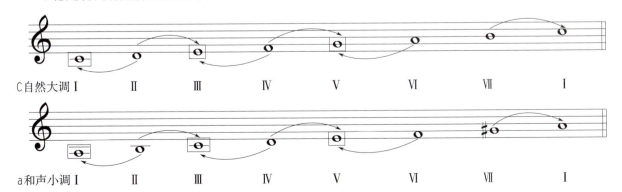

如例 7-3-5 所示，Ⅱ级音倾向于Ⅰ级和Ⅲ级音，Ⅳ级音倾向于Ⅲ级和Ⅴ级音，Ⅵ级音倾向于Ⅴ级音，Ⅶ级音倾向于Ⅰ级音。

1. 找出下列调式音阶中的稳定音级。

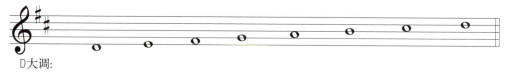

D大调：

2. 找出下列调式音阶中的不稳定音级。

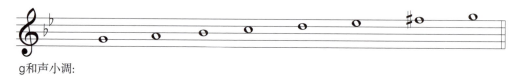

g和声小调：

第四节　调号

一、调号

调号作为表示一首歌（乐）曲的调高（即主音高度）的符号，位于每行谱表起首处（谱号之后）或乐曲进行中出现新调的地方。调号是用升、降记号来记写的。

一对互有关系的大调和小调，使用的调号是相同的。

例7-4-1

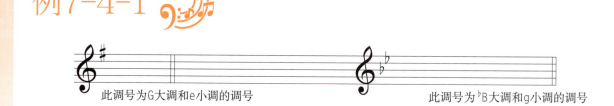

此调号为G大调和e小调的调号　　　　　　　　此调号为♭B大调和g小调的调号

简谱的调号一般写成 1=G、1=♭B 等。

二、调号的产生

C大调各音级之间的音程关系，正好与七个基本音级（C D E F G A B）之间的音程关系相符，因此不需要使用变音记号。

每个音级都可以作为主音来构成大小调，此时就需要加记变音记号来调整音级，以使之符合调式结构。这些变音记号记在谱号的后面，就形成调号。调号代表每个调的本质特征；每个调都有自己的

调号，调号不同，调高就不同。

❶ 升号调

以 C 大调主音为基础，依次向上五度相生，则循序产生七个升号调。例如，C 大调向上五度相生，产生 G 大调，具体步骤如下。

第一步：从 C 大调主音 do 向上五度相生，找出 G 音。

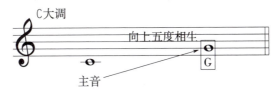

第二步：以 G 为主音，写出音阶。

第三步：按照自然大调的结构，用临时变音记号调整音阶结构。

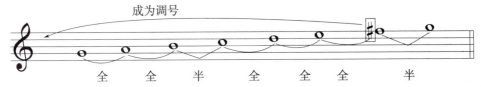

第四步：将临时变音记号向前移动到谱号之后，即为 G 大调调号。

G 大调：

按照上述步骤，再以 G 大调的主音为基础，向上五度相生，以此类推，会分别产生七个升号调。调号内的升号也都是按照向上纯五度相生的顺序依次产生的，即 ♯F-♯C-♯G-♯D-♯A-♯E-♯B。

例7-4-2

a. 升号排列顺序　为了便于记忆，编成口诀：♯fa-♯do-♯sol-♯re-♯la-♯mi-♯si。

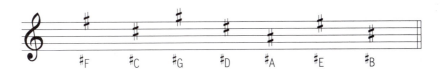

b. 各升号调的调号写法

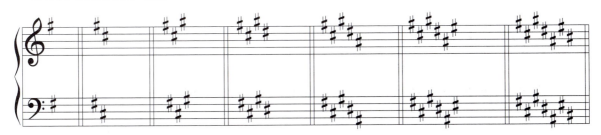

c. 各升号调主音位置及调名

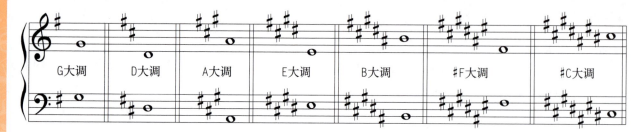

练习一

分别在高、低音谱表上写出各升号调的调号,并标明主音位置及调名(见例 7-4-2c)。

2 降号调

以 C 大调主音为基础,依次向下五度相生,则循序产生七个降号调。例如,C 大调向下五度相生,产生 F 大调,具体步骤如下。

第一步:从 C 大调主音 do 向下五度相生,找出 F 音。

第二步:以 F 为主音,写出音阶。

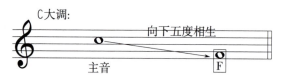

第三步:按照自然大调的结构,用临时变音记号调整音阶结构。

第四步:将临时变音记号向前移动到谱号之后,即为 F 大调调号。

F 大调:

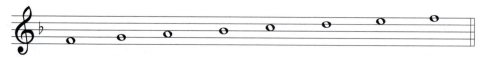

按照上述步骤,再以 F 大调的主音为基础,向下五度相生,以此类推,会分别产生七个降号调。调号内的降号也都是按照向下纯五度相生的顺序依次产生的,即 ♭B–♭E–♭A–♭D–♭G–♭C–♭F。

例7-4-3

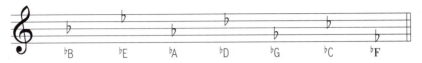

a. 降号排列顺序（与升号排列顺序相反） 为了便于记忆，编成口诀：♭si–♭mi–♭la–♭re–♭sol–♭do-♭fa。

b. 各降号调的调号写法

c. 各降号调主音位置及调名

提示：调号与临时记号的区别。

① 调号表示在任何一个小节中，凡是标有调号的线或间上的音，以及其他各组中（不同高度）具有相同音名的音，在唱奏时均要按照调号升高或降低。调号的记写以不加线为原则，每个调号在谱表上的线间位置是固定不变的。

② 临时记号只在一小节之内起作用，且只表示标有临时变音记号的线或间上的音在唱奏时升高或降低，其他各组中（不同高度）具有相同音名的音不随之变化。临时记号可以在加线或加间上记写。

分别在高、低音谱表上写出各降号调的调号，并标明主音位置及调名（见例 7-4-3c）。

三、五度循环

从 C 大调开始,将升号调和降号调按照纯五度音程关系分别向上和向下排列,就会形成一个循环圈,这就是调的五度循环。

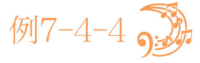

大调的五度循环圈

四、等音调

完全由等音构成的两个调,称为等音调。

我们前面讲的七个升号调,七个降号调,还有一个基本调 C 大调,共有十五个调,由于有六个调完全由等音构成,所以会有三对等音调(B 大调 =♭C 大调、♯F 大调 =♭G 大调、♯C 大调 =♭D 大调),实际上只有十二个不同的调。

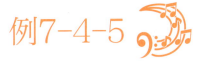

B 大调（5个升号）=♭C 大调（7个降号）

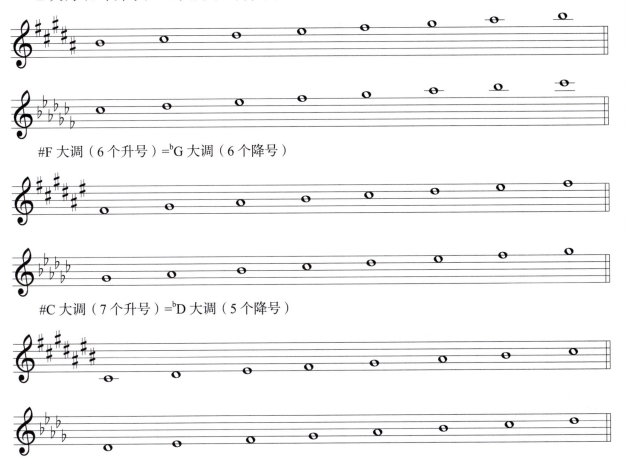

♯F 大调（6个升号）=♭G 大调（6个降号）

♯C 大调（7个升号）=♭D 大调（5个降号）

五、调号与调的对应识别方法

（一）升号调的识别

升号调调号中的最后一个升号所指的音就是该大调的第Ⅶ级（导音），向上小二度就是该大调的主音。主音的音名即为调名。

例7-4-6中，调号中的最后一个升号是♯G，将♯G音作为大调的第Ⅶ级音，向上小二度找到主音 A 音，则三个升号的大调为 A 大调。

（二）降号调的识别

降号调调号中倒数第二个降号的音就是该大调的主音。同样，主音的音名即为调名（此方法只能

用于两个及两个以上调号的调）。

例7-4-7

例 7-4-7 中，调号中的倒数第二个降号是 ♭E，则三个降号的大调为 ♭E 大调。

调号中最后一个降号的音位就是该大调第Ⅳ级音，向下纯四度或向上纯五度即能确定该大调的主音。

如例 7-4-7，调号中最后一个降号是 ♭A，将 ♭A 音作为大调的第Ⅳ级音，向下纯四度或向上纯五度即为该大调的主音 ♭E 音，则三个降号的大调为 ♭E 大调。

提示：降号调中，一个降号的调为 F 大调，调号 ♭B，应当熟记。

例7-4-8

大调调号与主音对应表

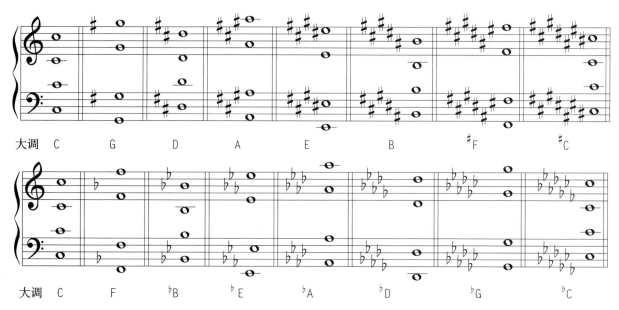

根据调号的识别方法，判断下列各大调的调名，并用全音符标记出主音。

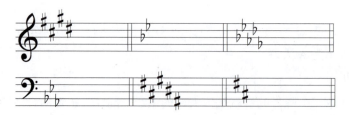

第五节　关系大小调与同主音大小调

一、关系大小调

关系大小调，指调号相同的两个大小调。其特点是两个调的调号、音列相同，而主音不同。大调主音与下方小调主音构成小三度音程关系，两个调的音阶呈三度平行状态排列，因此也称为平行大小调。如 C 大调和 a 小调是关系大小调。

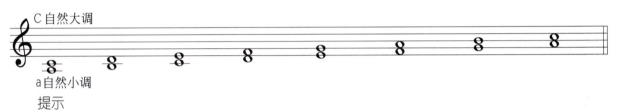

提示

① 根据大调主音确认其关系小调的主音，则向下构成小三度（见例 7-5-2a）。

② 根据小调主音确认其关系大调的主音，则向上构成小三度（见例 7-5-2b）。

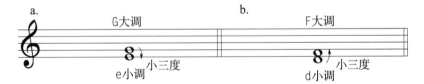

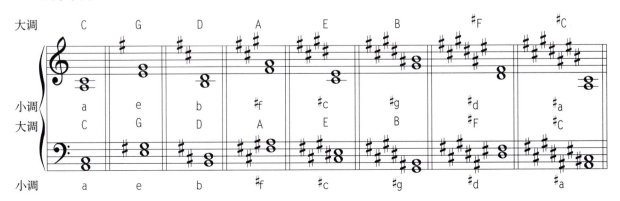

关系大小调主音对应图

a. 升号调

b. 降号调

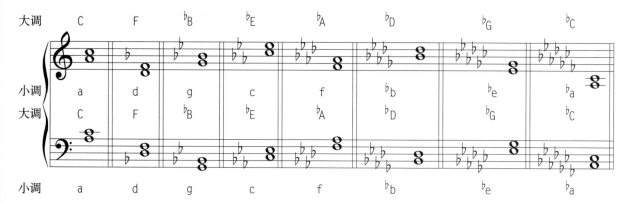

1. 参考第一小节，写出下列大调的调号和主音位置，以及关系小调的调名和主音位置（用全音符记写）。

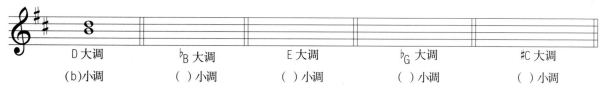

2. 参考第一小节，写出下列小调的调号和主音位置，以及关系大调的调名和主音位置（用全音符记写）（做题提示：先以小调主音向上小三度找出关系大调的主音，再根据大调调名写出调号）。

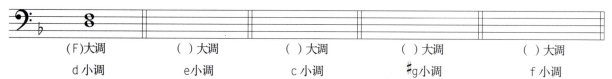

二、同主音大小调

同主音大小调，指以同一音级为主音的两个大小调，也称为同名大小调。其特点是两个调的主音相同，而调号和音列不同。如 C 大调和 c 小调就是同主音大小调。

同主音自然大小调相比，在第Ⅲ、Ⅵ、Ⅶ级音上，小调比大调低半音，其余音级相同。也就是说，将自然大调的第Ⅲ、Ⅵ、Ⅶ级音降低半音，即可得出同主音自然小调。

C 大调与 c 小调比对

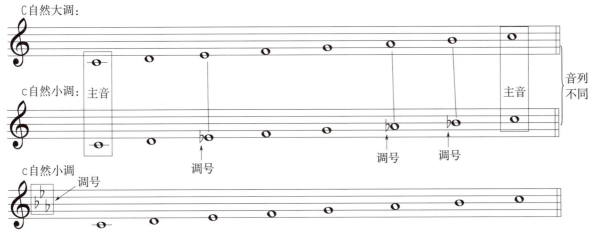

1. 通过大调判断同主音小调调号的方法

① 升号大调找小调：如 A 大调找 a 小调，则在调号中从右向左减去三个升号即可。

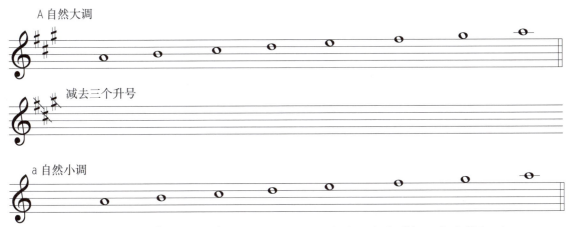

② 降号大调找小调：如 ♭B 大调找 ♭b 小调，则在调号中从左向右增加三个降号即可。

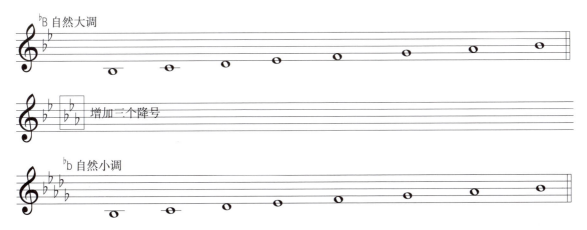

③ 升号大调找降号小调：如 D 大调找 d 小调，因为 D 大调只有两个升号，从右向左减去这两个升号后，还需要再加上一个降号。

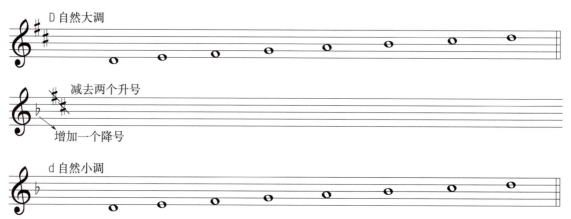

2. 通过小调判断同主音大调调号的方法

与通过大调判断同主音小调调号的方法正好相反。

1. 写出下列大调的调号，并参照"通过大调判断同主音小调调号的方法"写出各大调的同主音小调调号。

2. 写出下列小调的调号，并参照"通过小调判断同主音大调调号的方法"写出各小调的同主音大调调号。

三、分析调式调性的方法

为了更好地掌握歌（乐）曲的结构，正确地表现音乐，分析旋律的调式调性是非常重要的。具体方法如下。

（1）判明调号：同一个调号，可以表示一对关系大小调。

（2）确定主音：乐曲大多结束在主音上（终止和弦多为原位主三和弦，其低音为主音）。

（3）确定调名：根据主音确定调名。

（4）列出音阶：将乐曲中出现的不同音高的音，从主音开始按照高低顺序排列成音阶，看符合哪种调式的音阶结构。

（5）确定调式类型：如果有临时变音记号，看临时变音处于音阶的第几级音，即可判断是大调（或小调）的哪种类型。

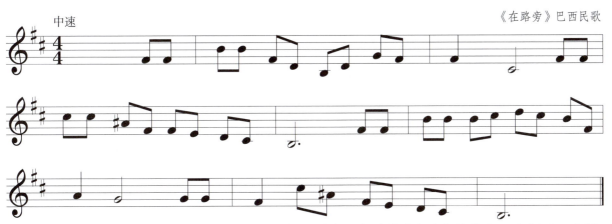

如上例，按照分析调式调性的方法，可根据调号为两个升号确定这条旋律为 D 大调或 b 小调，通过终止音（主音）b 可以明确其为 b 小调。再将旋律中出现的音，从主音开始按照高低顺序排列成音阶（见例 7-5-9），发现临时变音 #a 处于音阶第 vii 级，因此可判断此旋律为 b 和声小调。

例7-5-9

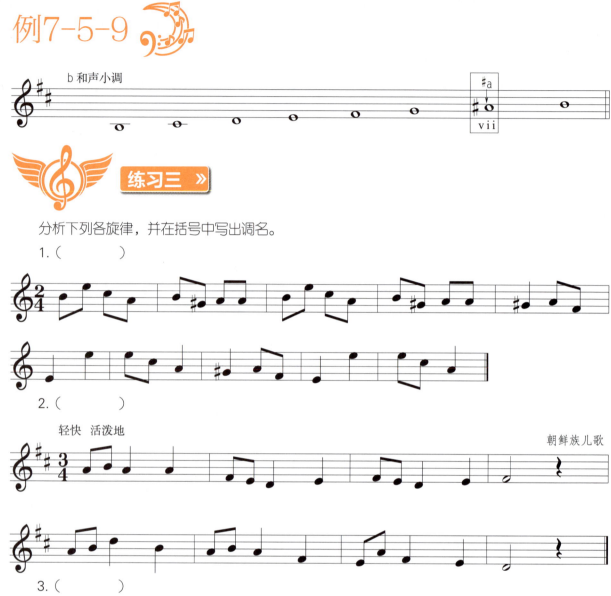

练习三

分析下列各旋律，并在括号中写出调名。

1. (　　　)

2. (　　　)

　　轻快　活泼地　　　　　　　　　　　　　　　　　　朝鲜族儿歌

3. (　　　)

　　小快板　　　　　　　　　　　　　　　　　　　　　苏格兰民歌

4. (　　　)

　　Vivo　　　　　　　　　　　　　　　　　　　　　　匈牙利民歌

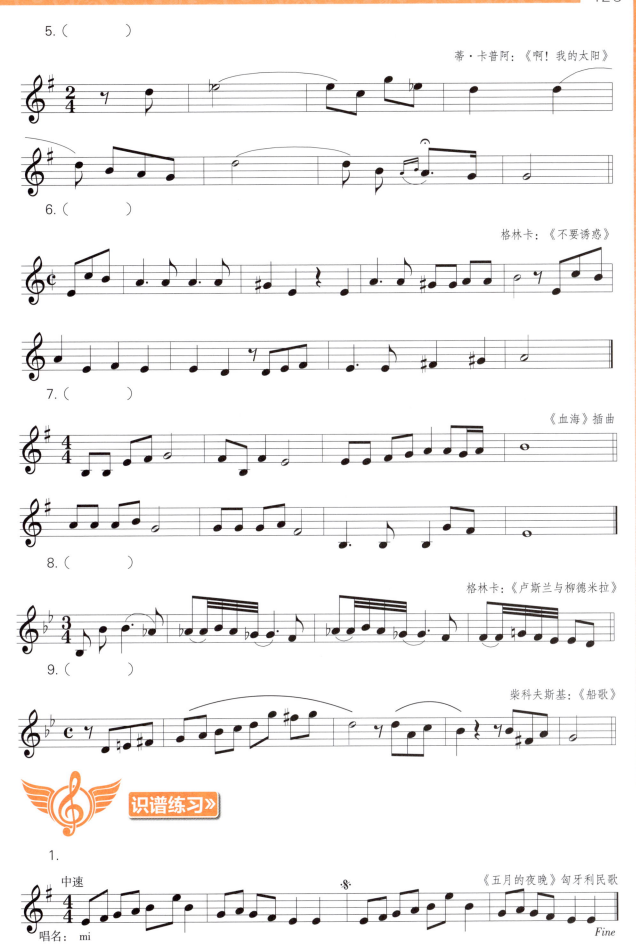

第八章　民族调式

Chapter 08

民族调式是指我国特有的调式。我国民族众多，民族调式样式也非常多样化，并且在音乐结构、旋律走向、和声、节奏上也独具特色。我国的民族调式分为五声、六声和七声民族调式，本书只介绍较为常用的五声和七声民族调式。

第一节　五声调式

五声调式是以 C 音为基础，按照五度相生的规律向上构成另外四个音，形成五声调式。

在五声调式音阶中，五个音分别称为宫、徵、商、羽、角，也叫正音。每个音都可以作为调式主音。

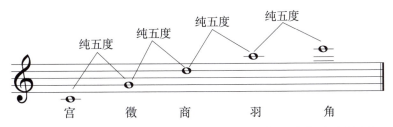

这五个音在同一八度内由低到高排列起来就可以构成五声调式音阶（见例 8-1-3），阶名分别是宫、商、角、徵、羽。

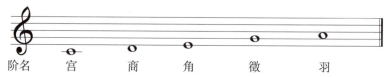

五声调式中的五个音级都可以作为调式主音，形成不同主音、不同结构的调式音阶。如把宫音作为主音可形成宫调式音阶，把商音作为主音可形成商调式音阶……依次还可形成角调式音阶、徵调式音阶、羽调式音阶。

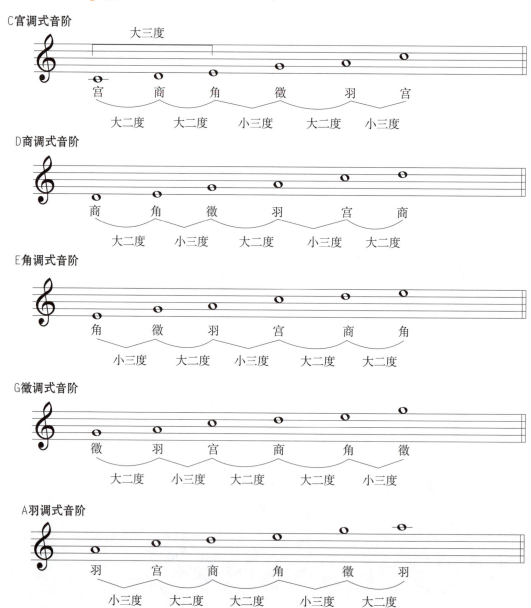

从调式音阶的结构中可以看出五声调式的特点：在五声调式音阶中，相邻两音之间只有大二度、

小三度，没有小二度、大小七度、增四度、减五度。

同宫系统调式是指在调式音阶中宫音相同、而主音不同的调式。其特点是，各调式的主音虽然不同，但构成各调式的音高是相同的。如以 F 为宫音，它的同宫系统调式分别为 G 商调式、A 角调式、C 徵调式、D 羽调式。

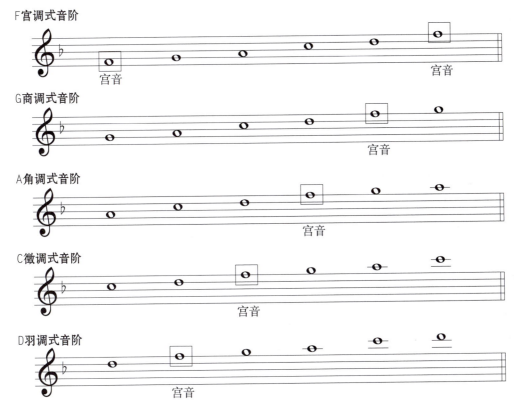

例 8-1-4 中的调式音阶都是以 F 音为宫音的同宫系统调式。

1. 参考下例，用全音符写出下列各调的五声宫调式音阶，并写出各音名称。

2. 参考下例，请用"□"标记出下列调式中的宫音，并写出各音的名称。

3. 参考例 8-1-3 调式音阶结构特点，写出下列调式音阶（用临时变音记号）。

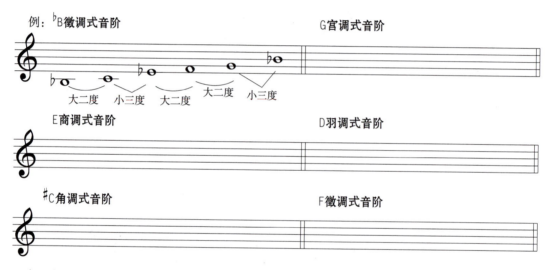

4. 参考例 8-1-3 调式音阶结构特点，写出下列调式音阶（用调号）。

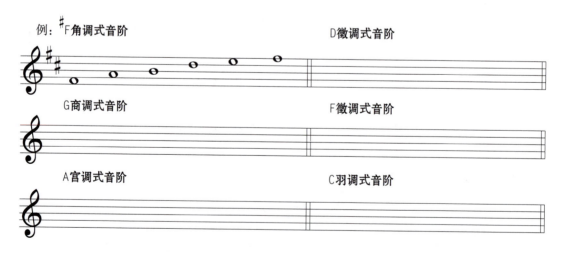

5. 写出以 G 为宫音的五种五声同宫系统调式音阶。

第二节　七声调式

七声调式是以五声调式为基础，加入偏音（宫、商、角、徵、羽以外的音称为偏音）而形成的。

在音乐作品中，偏音不能作为主音出现，不能用在音乐的开始和结束，通常偏音时值也是较短的。

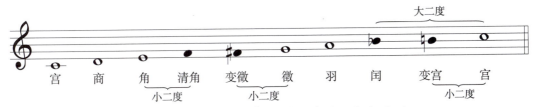

如例 8-2-1 所示，偏音有清角（F）、变徵（♯F）、闰（♭B）、变宫（B）。

（1）变徵：徵音下方小二度的音。

（2）清角：角音上方小二度的音。

（3）变宫：宫音下方小二度的音。

（4）闰：宫音下方大二度的音。

七声调式在我国民族民间音乐中被广泛应用，常用的七声调式可分为三种类型：清乐音阶、雅乐音阶、燕乐音阶。

一、清乐音阶

清乐音阶是在五声调式基础上加入偏音清角、变宫而形成的。

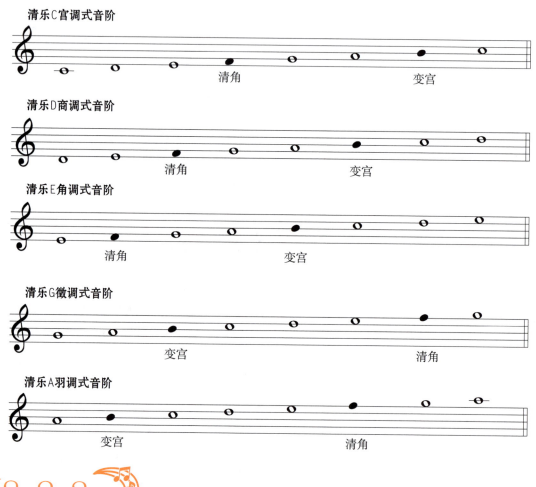

清乐D徵调式谱例

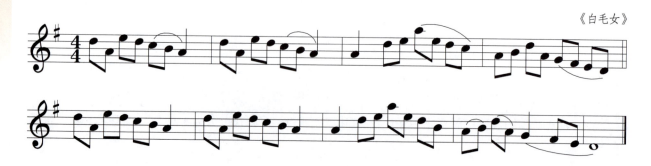

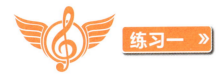

1. 在高音谱表上写出下列调式音级。

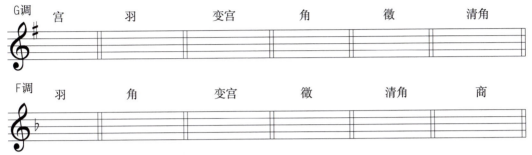

2. 参考下例，写出下列七声调式音阶的名称。

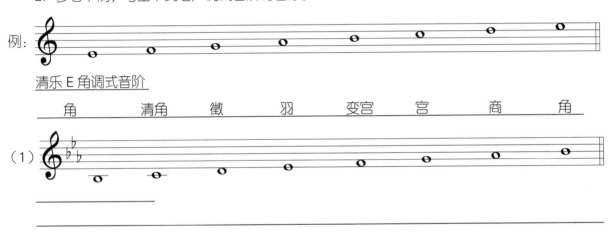

清乐 E 角调式音阶

3. 参考下例，用全音符写出下列调式音阶（用临时升降号）。

例：清乐 B 角调式音阶

（1）清乐 F 徵调式音阶

（2）清乐 A 宫调式音阶

二、雅乐音阶

雅乐音阶是在五声调式基础上加入偏音变宫、变徵而形成的。

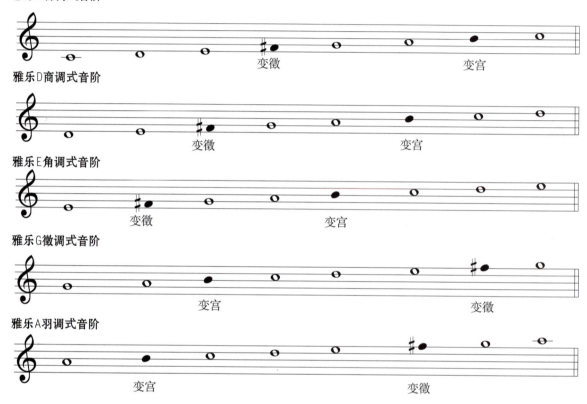

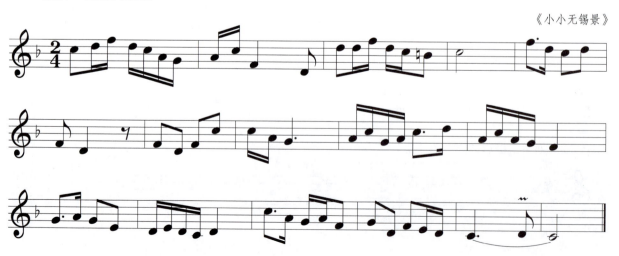

《小小无锡景》

1. 在高音谱表上写出下列调式音级。

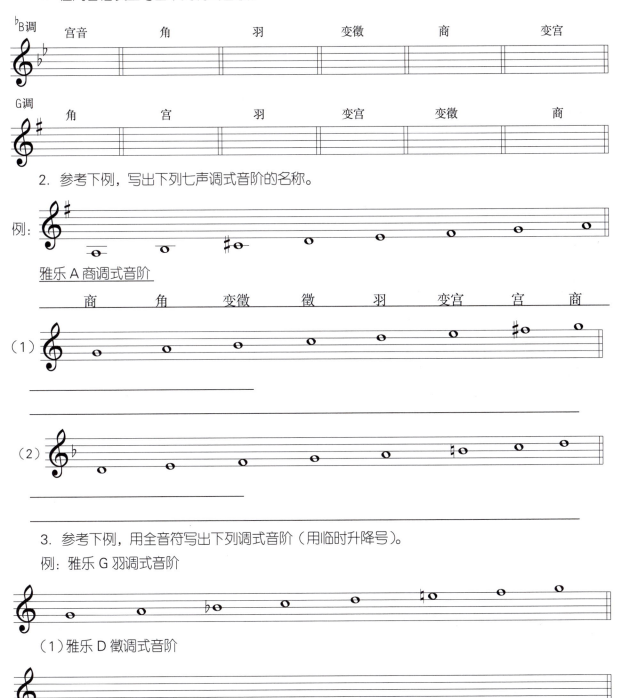

2. 参考下例，写出下列七声调式音阶的名称。

例：

雅乐 A 商调式音阶

(1)

(2)

3. 参考下例，用全音符写出下列调式音阶（用临时升降号）。

例：雅乐 G 羽调式音阶

（1）雅乐 D 徵调式音阶

（2）雅乐 F 商调式音阶

三、燕乐音阶

燕乐音阶是在五声调式基础上加入偏音清角、闰音而形成的。

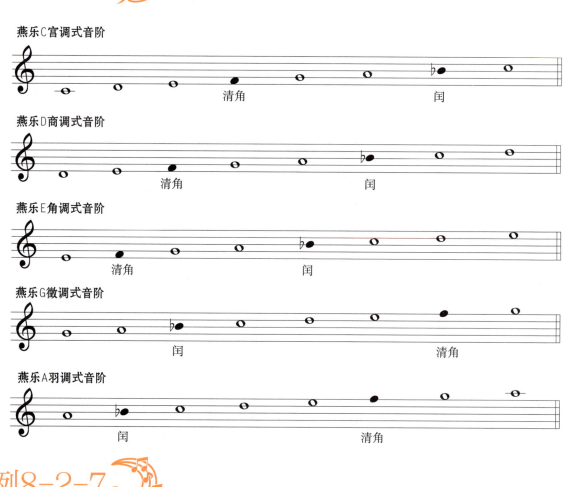

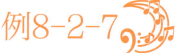

由于七声调式是以五声调式为基础，因此调式名称仍然沿用五声调式的名称，在前面注明七声调式的分类即可，如雅乐C宫调式、清乐D羽调式、燕乐F宫调式等。

例8-2-8

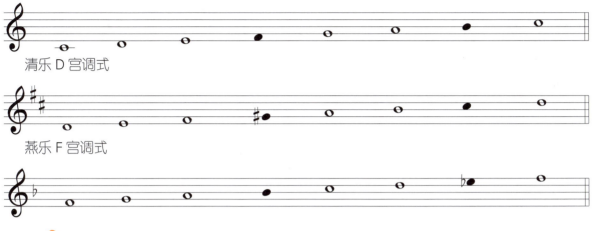

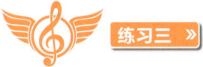

1. 在高音谱表上写出下列调式音级。

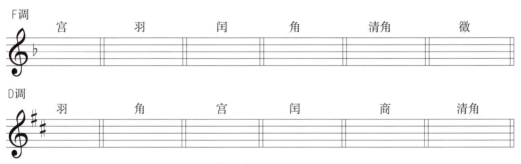

2. 参考下例，写出下列七声调式音阶的名称。

3. 参考下例，用全音符写出下列调式音阶（用临时升降号）。

例：燕乐 D 宫调式音阶

（1）燕乐 G 商调式音阶

（2）燕乐 B 角调式音阶

第三节　民族调式的判断

判断民族调式的具体步骤：

第一步，看调号确定宫音；

第二步，确定主音，一般情况下乐曲结尾即为主音；

第三步，将乐曲中出现的所有乐音按高低顺序排列成音阶；

第四步，写出调式名称。

《康定情歌》

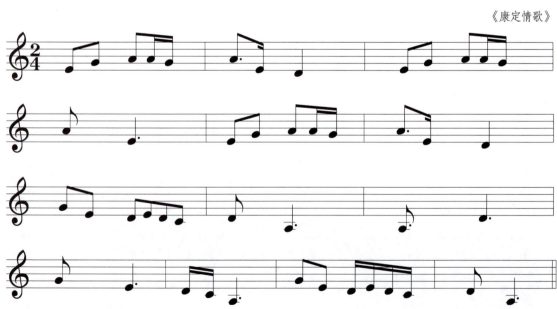

按照上述步骤：

第一步，通过调号判断此曲宫音为 C（唱 do）；

第二步，根据此曲结束音判断主音为 A（唱 la）；

第三步，将此曲出现的所有乐音排列成音阶：

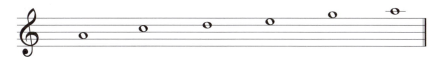

只有宫、商、角、徵、羽五个正音，无偏音。

第四步，因主音为 A（唱 la），此曲应为 A 羽五声调式。

山西民歌

按照上述步骤：

第一步，通过调号判断此曲宫音为 ♭B（唱 do）；

第二步，根据此曲结束音判断主音为 F（唱 sol）。

第三步，将此曲出现的所有乐音排列成音阶：

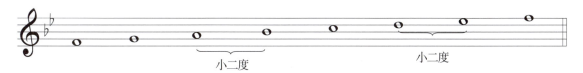

提示：此曲中出现两组小二度分别是 A—♭B、D—♭E，A、♭E 均出现在弱拍上且时值较短，可以判断偏音是 A、♭E。

第四步，因宫音为 ♭B（唱 do），主音为 F（唱 sol），则 ♭E 为清角，A 为变宫，此曲应为清乐 F 徵调式。

依据民族调式判断的步骤，分析下列旋律，并写出调式名称。

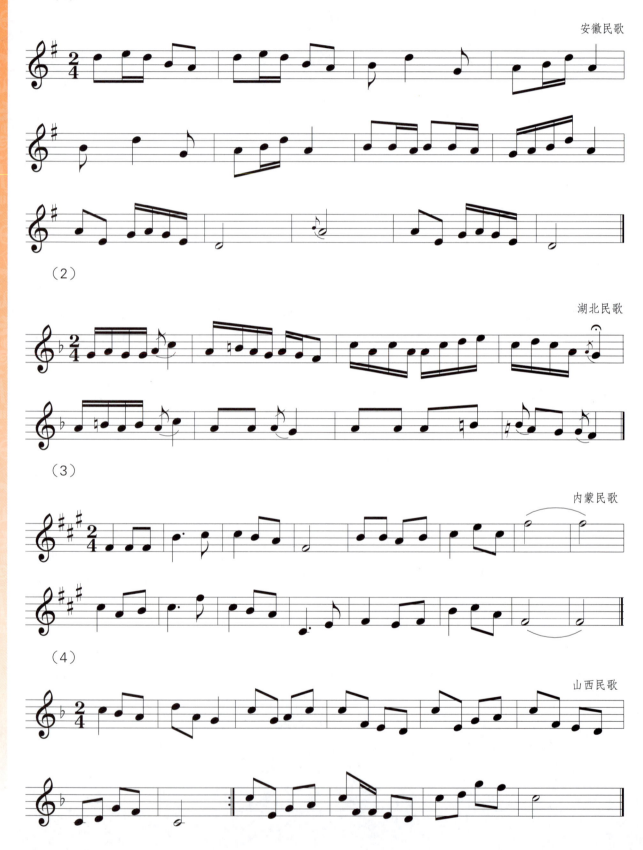

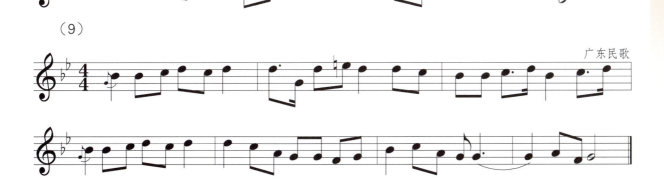

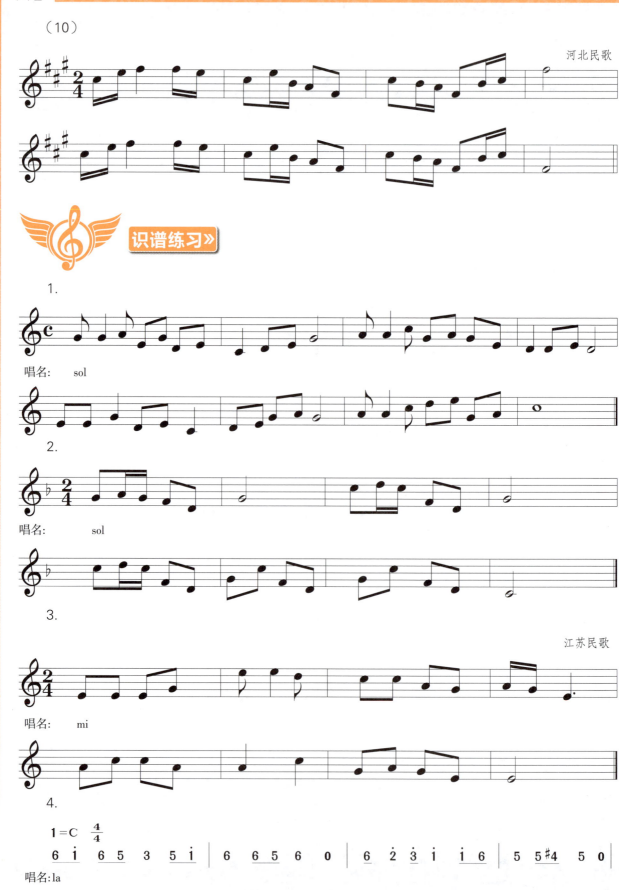

第九章 和弦
Chapter 09

第一节 和弦及其构成

一、和弦

三个或三个以上的乐音，按照一定的音程关系叠置起来，就称为和弦。

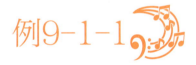

三个音构成的和弦　　　　四个音构成的和弦　　　　五个音构成的和弦

二、和弦的构成

在传统和声中，和弦各音之间多为三度音程关系。在现代和声中，和弦各音之间也有其他音程关系。本章主要介绍传统和声中的和弦。

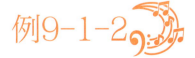

传统和声：

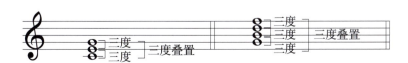

非传统和声：

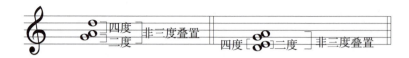

三、和弦音的名称

和弦按照三度叠置后，最下方为根音，其他各音的名称根据与根音的音程关系而来。

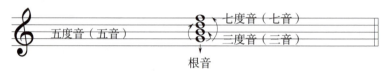

无论和弦音如何排列，各音名称不变。

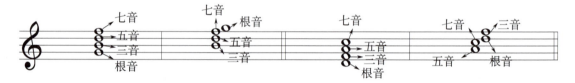

第二节　三和弦及其转位

一、三和弦

三个音按照三度音程关系叠置，称为三和弦。
和弦音的排列自下而上，分别为根音、三音、五音。

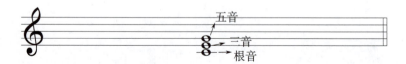

提示

和弦的读法：和弦应自下而上依次读出各音。例 9-2-1 中的和弦应读作 do mi sol，而不能读

作 sol mi do。

二、三和弦的分类

三和弦依据和弦音之间的音程关系，还可以分为四类，即大三和弦、小三和弦、增三和弦和减三和弦。

1. 大三和弦

自下而上由大三度和小三度构成，根音与五音是纯五度音程关系。

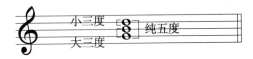

2. 小三和弦

自下而上由小三度和大三度构成，根音与五音是纯五度音程关系。

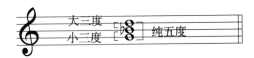

3. 增三和弦

自下而上由大三度和大三度构成，根音与五音是增五度音程关系。

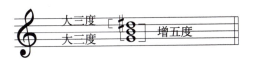

4. 减三和弦

自下而上由小三度和小三度构成，根音与五音是减五度音程关系。

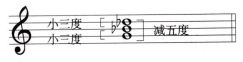

为了便于记忆，将四类三和弦编成口诀：

"大加小"来是大三；

"小加大"来是小三；
"大加大"来是增三；
"小加小"来为减三。

练习一

1. 分析下列和弦，并在括号中写出各和弦的名称。

（　　）（　　）（　　）（　　）（　　）（　　）（　　）（　　）

2. 依据和弦分类的特点，分别以 c^1、d^1、e^1 为和弦根音，写出四类三和弦。

3. 分别以小字组 a、c、d、f 为三音，建立原位大三和弦。

（做题提示：大三和弦自下而上由大三度和小三度构成。指定音作为三音，则需要先从指定音向下构成大三度，再从指定音向上构成小三度，如此即可建立大三和弦。例如，

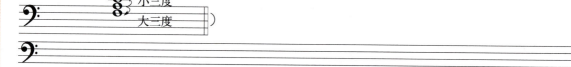）

4. 分别以小字组 a、c、d、f 为五音，建立原位小三和弦。

（做题提示：小三和弦自下而上由小三度和大三度构成。指定音作为五音，则需要先从指定音向下构成大三度，再向下构成小三度，如此即可建立小三和弦。例如，

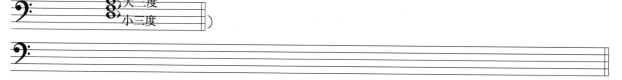）

三、三和弦的性质

1. 协和和弦

协和和弦包括大三和弦和小三和弦。由于构成大、小三和弦的大三度和小三度都是协和音程，且根音与五度音是纯五度，因此这两种和弦是协和和弦，也是音乐作品中使用最多的和弦。大三和弦的音乐色彩明亮、开放，小三和弦的音乐色彩暗淡、柔和。

2. 不协和和弦

不协和和弦包括增三和弦和减三和弦。由于构成增、减三和弦的根音与五度音是增五度和减五度，都是不协和音程，因此这两种和弦是不协和和弦。增、减三和弦的音乐色彩尖锐、刺耳，在音乐中较少使用。

分析下列和弦，参照第一小节的写法，写出各个和弦的性质。

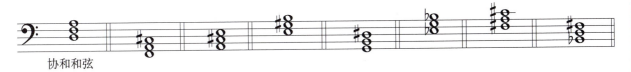

协和和弦

四、自然大小调中各音级上三和弦的名称、标记和类别

自然大小调中各和弦的名称、标记和类别是由该和弦的根音在音阶中的音级位置所决定的，和弦的功能是和该和弦的根音在调式中的功能相关联的。

C自然大调

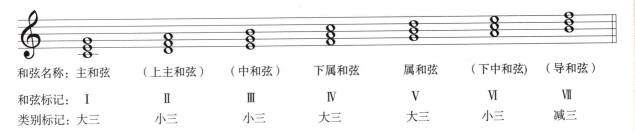

和弦名称：	主和弦	（上主和弦）	（中和弦）	下属和弦	属和弦	（下中和弦）	（导和弦）
和弦标记：	Ⅰ	Ⅱ	Ⅲ	Ⅳ	Ⅴ	Ⅵ	Ⅶ
类别标记：	大三	小三	小三	大三	大三	小三	减三

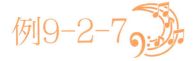

a自然小调

和弦名称：	主和弦	（上主和弦）	（中和弦）	下属和弦	属和弦	（下中和弦）	（导和弦）
和弦标记：	ⅰ	ⅱ	Ⅲ	ⅳ	Ⅴ	Ⅵ	Ⅶ
类别标记：	小三	减三	大三	小三	小三	大三	大三

提示：调式中的七个和弦都可以用和弦标记来表示，但主和弦、下属和弦、属和弦还可以用和弦名称来表示。

练习三

在 G 大调各音级上构建三和弦，并写出每个和弦的名称、和弦标记和类别标记。

和弦名称：主和弦

和弦标记：I

类别标记：大三

五、正三和弦与副三和弦

在大小调音阶的正音级（I、IV、V）上构建的三和弦为"正三和弦"，分别又称为主和弦、下属和弦和属和弦，这三个和弦最能说明调式的特性。

在大小调音阶的副音级（II、III、VI、VII）上构建的三和弦为"副三和弦"。

C 大调的正三和弦与副三和弦

和弦标记：I（正音级）　　ii（副音级）　　iii（副音级）　　IV（正音级）　　V（正音级）　　vi（副音级）　　vii（副音级）

　　　　　　正三和弦　　　　副三和弦　　　　副三和弦　　　　正三和弦　　　　正三和弦　　　　副三和弦　　　　副三和弦

练习四

1. 分析下列调式各级音上的和弦，指出哪些是正三和弦。

2. 分别写出 G 大调和 F 大调的正三和弦。

G 大调：　　　　　　　　　　　　　　F 大调：

3. 找出下列音阶中的副音级，并在副音级上构建副三和弦。

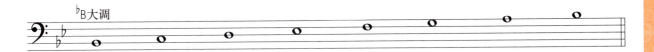

六、三和弦的原位与转位

1. 原位三和弦

以三和弦的根音为低音的和弦，称为原位三和弦。

例9-2-9

原位三和弦的标记方法：用调式中的音级标记来表示。

例9-2-10

C大调各级音上的三和弦及和弦标记

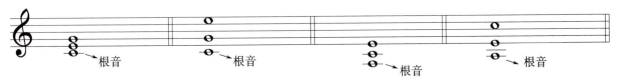

和弦标记：　I　　　ii　　　iii　　　IV　　　V　　　vi　　　vii

提示：凡根音与三音是大三度的三和弦，都以大写罗马数字表示。如大三和弦、增三和弦。

例9-2-11

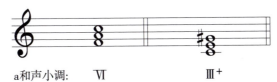

a和声小调：　　VI　　　　III+

凡根音与三音是小三度的三和弦，都以小写罗马数字表示。如小三和弦、减三和弦。

例9-2-12

a和声小调：　　iv　　　　ii−

2. 转位三和弦

以三和弦的三音或五音为低音的和弦，称为转位三和弦。和弦的性质不因和弦的转位而改变。

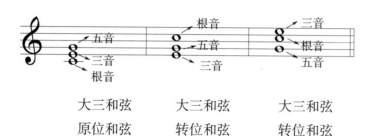

三和弦有两种转位。

① 第一转位：以和弦的三音作为低音，称为第一转位和弦。

第一转位和弦的标记方法：由于转位后，三音（低音）与根音构成六度音程，因此第一转位和弦也叫"六和弦"，在音级标记的右下角标写"6"。

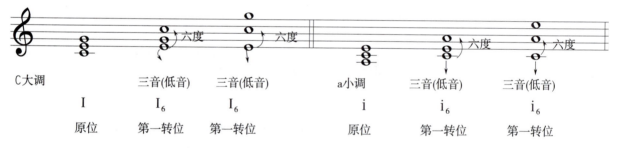

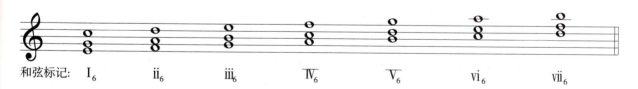

C大调各音级上的第一转位和弦

② 第二转位：以和弦的五音作为低音，称为第二转位和弦。

第二转位和弦的标记方法：由于转位后，五音（低音）与根音和三音分别构成四度和六度音程，因此第二转位和弦也叫"四六和弦"，在音级标记的右下角标写"$\frac{6}{4}$"。

例9-2-16

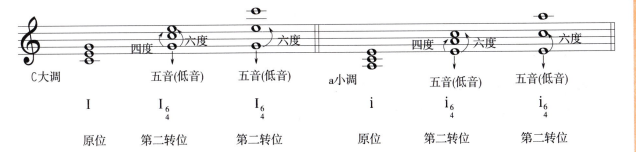

例9-2-17

C大调各音级上的第二转位和弦

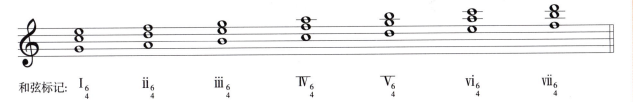

提示

（1）只要和弦音之间都是三度叠置，就是原位和弦。

（2）判断转位和弦的方法：

① 先将和弦音按照三度叠置来排列；

② 再找出和弦的根音；

③ 最后看哪个音做低音，即可判断是第几转位。三音作低音为第一转位，五音作低音为第二转位。

1. 分析下列和弦，并在括号中写出哪些是原位和弦，哪些是转位和弦。

2. 以下列各音为低音，向上构成指定和弦。

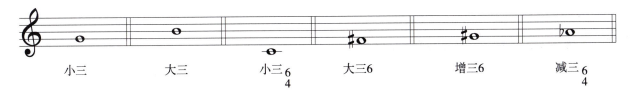

第三节　七和弦及其转位

一、七和弦

四个音按照三度音程关系叠置，称为七和弦。

和弦音的排列自下而上，分别为根音、三音、五音、七音。

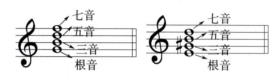

二、七和弦的分类

七和弦是依据其中包含的三和弦类别以及七度音程性质来命名的。比如"大小七和弦"中的"大"指的是七和弦内下方是大三和弦，"小"指的是根音与七音是小七度音程关系。

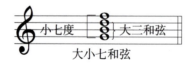

常用七和弦有以下七种。

（1）大大七和弦：又称为大七和弦，由大三和弦与大七度构成。

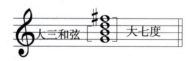

（2）大小七和弦：又称为属七和弦，由大三和弦与小七度构成。在所有七和弦中，大小七和弦是建立在属音上的七和弦，因此使用的最多。

例9-3-4

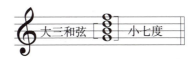

（3）小大七和弦：由小三和弦与大七度构成。

例9-3-5

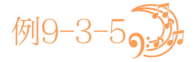

（4）小小七和弦：又称为小七和弦，由小三和弦与小七度构成。

例9-3-6

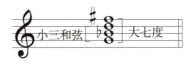

（5）增大七和弦：又称为增七和弦，由增三和弦与大七度构成。

例9-3-7

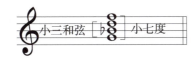

（6）减小七和弦：又称为半减七和弦，由减三和弦与小七度构成。

例9-3-8

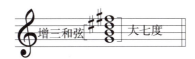

（7）减减七和弦：又称为减七和弦，由减三和弦与减七度构成。

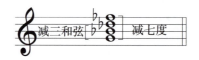

三、七和弦的性质

由于所有七和弦中的根音与七度音构成的都是不协和的七度音程，因此所有七和弦都是不协和和弦。

四、自然大小调中各音级上七和弦的标记和类别

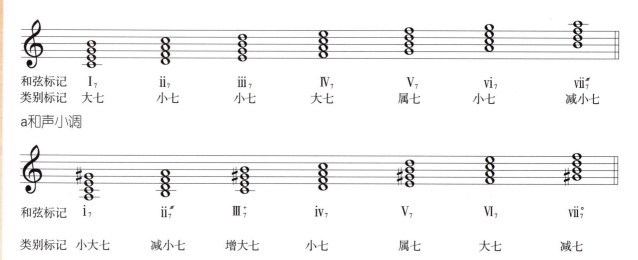

1. 分析下列和弦，并在括号中写出每个和弦的类别标记。

2. 以下列各音为七和弦的根音，向上构成指定的原位七和弦。

　　小大七和弦　　　　属七和弦　　　　增大七和弦　　　　小七和弦

3. 以下列各音为七和弦的三音，构成指定的原位七和弦。

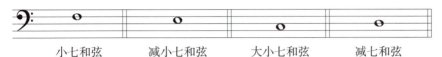
　　小七和弦　　　减小七和弦　　　大小七和弦　　　减七和弦

4. 以下列各音为七和弦的五音，构成指定的原位七和弦。

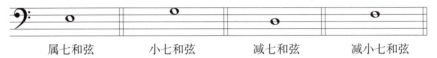
　　属七和弦　　　小七和弦　　　减七和弦　　　减小七和弦

5. 以下列各音为七和弦的七音，向下构成指定的原位七和弦。

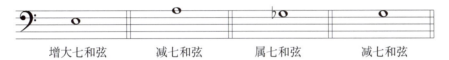
　　增大七和弦　　　减七和弦　　　属七和弦　　　减七和弦

五、七和弦的原位与转位

（1）原位七和弦：以七和弦的根音为低音的和弦，称为原位七和弦。

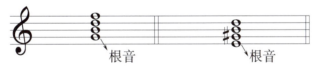
　　　　　　根音　　　　　　　　根音

　　原位七和弦的标记方法：在用音级标记（罗马数字）表示原位七和弦时，要在级数的右下角标记阿拉伯数字"7"，以区别于三和弦的标记。

例9-3-12

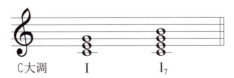
　　　　C大调　　Ⅰ　　Ⅰ₇

（2）转位七和弦：不以根音为低音的七和弦，称为转位七和弦。和弦的性质不因和弦的转位而改变。

　　七和弦有三种转位。

　　① 第一转位：以七和弦的三音为低音，称为第一转位和弦。

　　第一转位的标记方法：由于转位后，三音（低音）与七音形成五度音程关系，三音与根音形成六度音程关系，因此第一转位和弦也叫"五六和弦"，在音级标记的右下角写"$\frac{6}{5}$"。

例9-3-13

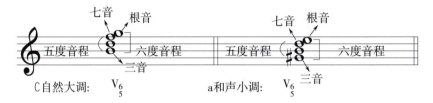

② 第二转位：以七和弦的五音为低音，称为第二转位和弦。

第二转位的标记方法：由于转位后，五音（低音）与七音形成三度音程关系，五音与根音形成四度音程关系，因此第二转位和弦也叫"三四和弦"，在音级标记的右下角写"$\frac{4}{3}$"。

例9-3-14

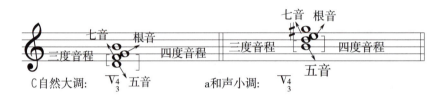

③ 第三转位：以七和弦的七音为低音，称为第三转位和弦。

第三转位的标记方法：由于转位后，七音（低音）与根音形成二度音程关系，因此第三转位和弦也叫"二和弦"，在音级标记的右下角写"2"。

例9-3-15

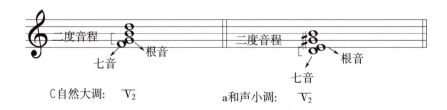

例9-3-16

C大调属七和弦原位及三种转位

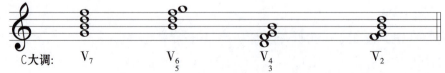

提示：七和弦的每种转位和弦中，都存在二度音程。二度音程中的上方音，必定是和弦的根音。

找出根音，即可判断低音的和弦音名称。三音作低音为第一转位，五音作低音为第二转位，七音作低音为第三转位。

练习二

1. 分析下列和弦，并在括号中写出每个和弦的类别标记。

2. 以下列各音为低音，向上构成指定和弦。

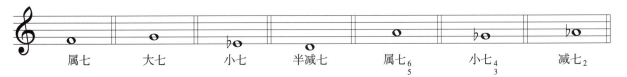

第四节　属七和弦及解决

一、属七和弦

在调式音阶第Ⅴ级音（属音）上建立的七和弦，称为属七和弦。

属七和弦的结构为大小七和弦。在小调中，常用和声小调的属七和弦。

在所有七和弦中，属七和弦最常用，它是巩固调性和变换调性必不可少的和弦。属七和弦常用于歌（乐）曲的终止处。

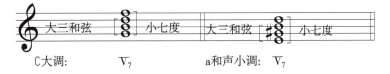

练习一

1. 参考第一小节，写出下列各调式中的原位属七和弦和它的三种转位。

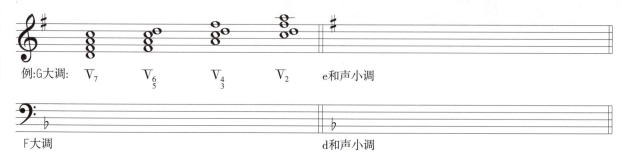

例：G大调： V_7 $V_{\frac{6}{5}}$ $V_{\frac{4}{3}}$ V_2 e和声小调

F大调 d和声小调

2. 参考第一小节，以下列各音为根音，向上构建属七和弦，并指出其所属调性（做题提示：将给出的音作为属音，向上纯四度找出调式主音，即可确定调性。且大调与同名和声小调的属七和弦是相同的）。

例：D大调、d和声小调

二、属七和弦的解决

不稳定音根据其倾向进行到稳定音，称为解决。

由于七和弦都是不协和和弦，而不协和和弦都要进行到协和和弦，因此属七和弦常解决到稳定协和的主三和弦上（常用于终止式）。

1. 原位属七和弦解决到不完全（省略五音）的原位主和弦

解决方法：

① 属七和弦的根音跳进到主和弦的根音；

② 属七和弦的三音解决到主和弦的根音；

③ 属七和弦的五音解决到重复的主和弦根音；

④ 属七和弦的七音解决到主和弦的三音。

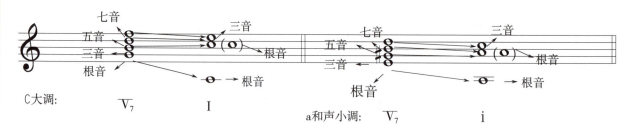

C大调： V_7 I a和声小调： V_7 i

2. 第一转位解决到完全的原位主和弦

解决方法：

① 属七和弦的根音保留到主和弦的五音；

② 属七和弦的三音解决到主和弦的根音；

③ 属七和弦的五音解决到重复的主和弦根音；

④ 属七和弦的七音解决到主和弦的三音。

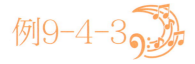

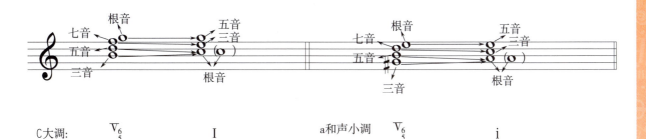

3. 第二转位解决到完全的原位主和弦

解决方法：

① 属七和弦的根音保留到主和弦的五音；

② 属七和弦的三音解决到主和弦的根音；

③ 属七和弦的五音解决到重复的主和弦根音；

④ 属七和弦的七音解决到主和弦的三音。

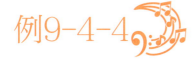

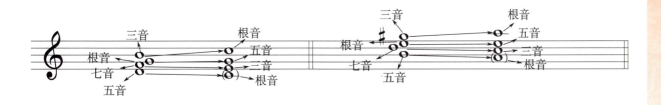

4. 第三转位解决到完全的主和弦第一转位（六和弦）

解决方法：

① 属七和弦的根音保留到主和弦的五音；

② 属七和弦的三音解决到主和弦的根音；

③ 属七和弦的五音解决到主和弦的根音；

④ 属七和弦的七音解决到主和弦的三音。

例9-4-5

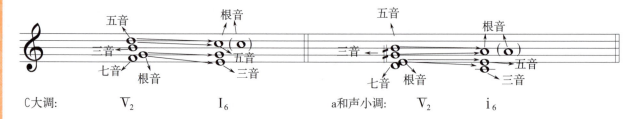

提示

① 属七和弦解决的原则：根音解决到调式主音。在终止式中，属七和弦一定要解决到原位主和弦。

例9-4-6

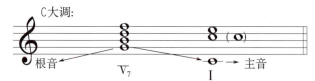

② 属七和弦解决的口诀："三上五七下"，即三音上行解决，五音和七音下行解决。

练习二

1. 将下列各调中的属七和弦解决到主和弦。

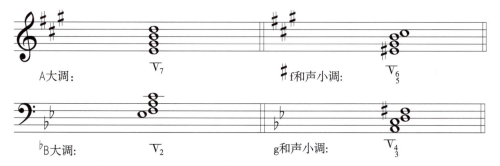

2. 参考第一小节，分析判断下列属七和弦属于哪个自然大调，并将其正确解决到主和弦上（做题提示：先将转位排列成原位，找出和弦根音，即调式属音，向上纯四度找出主音，即可确定调性，再按照属七和弦的解决方法进行解决）。

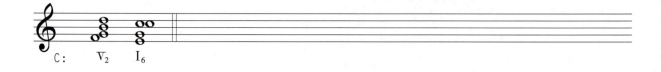

3. 参考第一小节，分析判断下列属七和弦属于哪个和声小调，并将其正确解决到主和弦上（做题提示：先将转位排列成原位，找出和弦根音，即调式属音，向上纯四度找出主音，即可确定调性，再按照属七和弦的解决方法进行解决）。

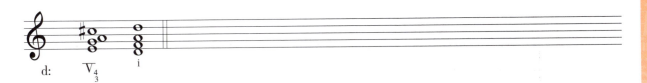

d:　Ⅴ$_3^4$　　ⅰ

1.

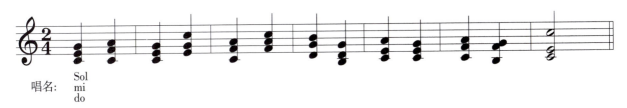

唱名：Sol
　　　mi
　　　do

2.

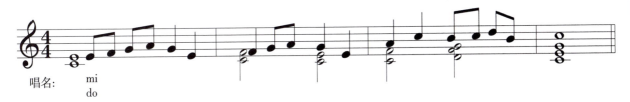

唱名：mi
　　　do

3.

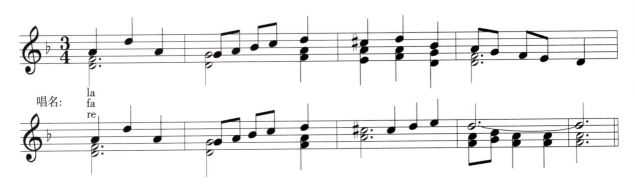

唱名：la
　　　fa
　　　re

4.

1=G 2/4

```
⎧ 5  i  | 6  i  | 7  6  | 5  - | 5  i  | 6  i  | 7  - |
⎨ 3  5  | 4  6  | 5  3  | 2  - | 3  5  | 4  6  | 5  - |
⎩ 1  3  | 1  4  | 2  1  | 7.  - | 1  3  | 1  4  | 2  - |
```

唱名: sol
　　　mi
　　　do

```
⎧ 5  i  | 6  i  | 7  6  | 5  3  | 6  i  | 7  2̇  | i  - ‖
⎨ 3  5  | 4  6  | 5  3  | 2  1  | 4  6  | 5  5  | 5  - ‖
⎩ 1  3  | 1  4  | 2  1  | 7. 5. | 1  4  | 2  4  | 3  - ‖
```

附 录

一、指挥图式

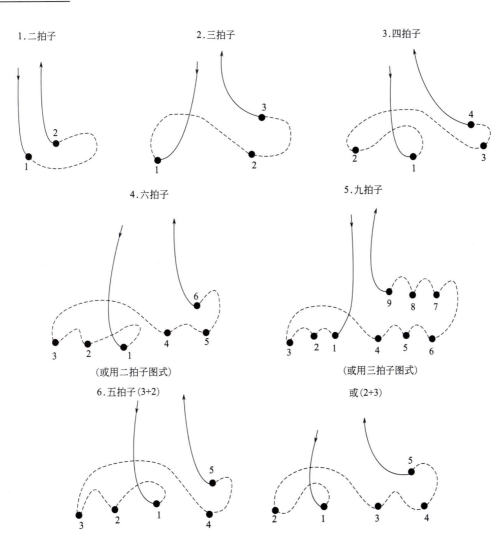

1. 二拍子
2. 三拍子
3. 四拍子
4. 六拍子（或用二拍子图式）
5. 九拍子（或用三拍子图式）
6. 五拍子(3+2) 或(2+3)

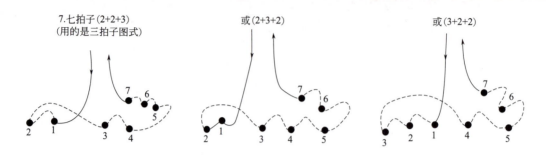

二、速度术语

1.基本速度术语

速度术语		意义	每分钟拍数
外文（意大利语）	中文		
Grave	庄板	沉重、庄严、缓慢地	40
Largo	广板	慢速、宽广地	46
Lento	慢板	慢速地	52
Adagio	柔板	徐缓、从容地	56
Larghetto	小广板	稍缓慢地	60
Andante	行板	稍慢、步行速度	72
Andantino	小行板	比行板稍快	80
Moderato	中板	中等速度	96
Allegretto	小快板	稍快	108
Allegro	快板	快速地	132
Vivace	活泼、生动	快速、有生气地	160
Presto	急板	急速	184
Prestissimo	最急板	极快速地	208

2.速度变化术语

逐渐变慢的术语			逐渐变快的术语		
外文	缩写	中文	外文	缩写	中文
Rallentando	Rall.	渐慢	Accelerando	Accel.	渐快
Ritardando	Rit.(Ritard.)	渐慢	Piu mosso		转快
Ritenuto	Riten.	突慢	Doppio movimento		快一倍
Poco meno mosso		稍慢、转慢	Lento poi accelerando		慢起渐快
Mancando	Manc.	渐消失	Stringendo	String.	渐快渐强
Tempo primo		速度还原	A tempo		恢复原速
Tempo Ⅰ		速度还原	Rubato		自由速度
Listesso tempo		速度相等	Tempo ordinario		适中速度
Smorzando		渐慢渐弱	Stretto		紧缩

3.速度补充术语

外文	中文	外文	中文
Molto	很	Assai	非常
Meno	稍少一点	Possible	尽可能的
Poco	一点点	Piu	更多一点
Non troppo	不过分地	Sempre	始终、一直

三、力度术语

	术语	简写	意义
A	A voce piena		用饱满的声音
	Accent	ac.（.或＞）	（指一个音或一个和弦）特别加强
C	Con accento		加重音地
D	Debile		微弱的，虚弱的
F	Fortississimo	*fff*	非常强
	Fortissimo	*ff*	很强
	Forte	*f*	强
	Forzato	*fz*	（指一个音或一个和弦）特别加强
M	Marcato		强调的，着重的
	Marcato assai		十分强调的
	Meno Forte		稍强
	Mezzo Forte	*mf*	中强
	Mezzo Piano	*mp*	中弱
P	Pianississimo	*ppp*	非常弱
	Pianissimo	*pp*	很弱
	Piano	*p*	弱
	Pianissimo quanto possible		尽可能弱
	Piano subito		突弱
	Piu forte		更强
R	Rinforzando	*rfz*	（指一个音或一个和弦）特别加强
S	Sempre forte		一直强
	Sempre piano		一直弱
	Sforzado	*sfz*	（指一个音或一个和弦）特别加强
	Sforzando	*sf*	（指一个音或一个和弦）特别加强
C	Calando		渐柔和并渐慢地
	Crescendo	*cresc.*（＜）	渐强
	Crescendo molto		较大幅度的渐强
	Crescendo poi diminuendo		渐强后又减弱
	Crescendo subito		忽强

续表

	术语	简写	意义
D	Decrescendo	*decresc.* (>)	
	Diminuendo	*dim.* (>)	渐弱
F	Fortepiano	*fp*	强后即弱
M	Mancando		渐弱地
	Marendo		渐慢渐弱，逐渐消失地
P	Pendendo		渐慢渐弱，逐渐消失地（只用于乐曲结尾处或收束处）
	Perdendosi		渐慢渐弱，逐渐消失地
	Pianoforte	*pf*	弱后即强
	Poco a poco crescendo		一点点地渐强
	Poco a poco diminuendo		一点一点地渐弱
	Poco più forte		稍稍再强一点
	Poco più piano		稍稍再弱一点
S	Stinguendo		逐渐消失地，逐渐减弱地
	Smorzando		渐慢渐弱，逐渐消失地（可用于乐曲中间）
T	Tutta forza		最大限度地强奏

四、表情术语

Agitato　激动地；不宁地；惊慌地

Alla marcia　进行曲风格

Animato　有生气的；活跃的

Assai　很、非常的

Bizzarro　古怪的

Brillante　华丽而灿烂的

Buffo　滑稽的

Cantabile　如歌的

Con brio　有精神；有活力的

Con grazia　优美的

Deliberato　果断的

Dolce　柔美的

Dolente　悲哀地；怨诉地

Energico　有精力的

Espressivo (espr)　富有表情的

Fuocoso　火热的；热烈的

Imitando　仿拟；模仿

Infantile 幼稚的；孩子气的

Innocente 天真无邪的；坦率无知的；纯朴的

Inquielo 不安的

Largamente 广阔的；浩大地

Leggiere 轻巧的；轻快的

Maestoso 高贵而庄严地

Marcato 着重的；强调的（常带有颤音）

Marziale 进行曲风格的；威武的

Mesto 忧郁的

Misterioso 神秘的；不可测的

Pesante 沉重的

Pressante 紧迫的；催赶的

Risoluto 果断的；坚决的

Scherzando 戏谑地；嬉戏的；逗趣的

Sostenuto 保持着的（延长音响，速度稍慢）

Sotto voce 轻声的；弱声的

Spirito 精神饱满的；热情的；有兴致的；鼓舞的

Tranquillo 平静的

Vezzoso 优美的；可爱的

Vigoroso 有精力的；有力的

Violentemente 狂暴地；猛烈地

Vivente 活泼的；有生气的

Vivido 活跃的，栩栩如生的

Zeffiroso 轻盈柔和的（像微风般的）

五、习题答案

第一章　音与音高
第一节　乐音体系及分组

练习一

1. 正顺序：C D E F G A B

 反顺序：B A G F E D C

2. C E F A D G C

练习二

1. （1）e^1 c^1 a^1 f^2 c^3 d^2 b^1 b^2

 （2）c^1 d G f B C a c

2.

第二节 唱名法

练习一

do do do ｜ do do do ｜ la do re do la ｜ sol la do｜

do la do la sol ｜ fa la sol ｜ la la sol ｜ re fa sol｜

do la sol la ｜ do la sol la ｜ re fa sol la ｜ fa ‖

练习二

1. do re sol la

 do re si mi

2. 谱例1：

 do mi do mi ｜ sol ｜ sol mi sol mi ｜ do｜

 do mi sol mi ｜ do mi sol mi ｜ re mi ｜ do ‖

 谱例2：

 mi sol la sol ｜ mi sol do ｜ mi sol do la ｜ mi la sol｜

 do do do la ｜ sol sol mi ｜ re mi la sol ｜ re re do ‖

第三节 半音、全音

练习一

练习二

1. 全音 半音 全音 全音

2.

3. 半音 全音 全音 半音 全音 全音

第四节　变音与等音

练习一

1.

2.

3.

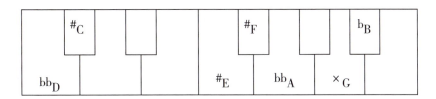

练习二

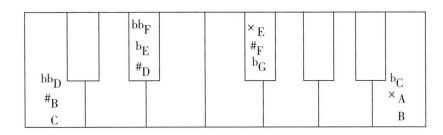

第二章　记谱法

第一节　五线谱

练习一

上加一线，第四线，第一间，第三线，第四间，第二线，下加一间，下加二线，下加一线，第一线，第二间，第三间，第五线，上加二间，上加一间

练习二

1. 略（见例 2-1-3b）

2. 略（见例 2-1-4b）

3. 略（见例 2-1-5）

4. 连线题

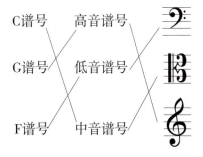

练习三

1.（1）中音谱表 （2）高音谱表 （3）低音谱表 （4）合奏式大谱表 （5）合唱式大谱表
（6）独唱或独奏加伴奏式大谱表

2.

（1）略（见例 2-1-11）。

（2）略（见例 2-1-12a）。

（3）略（见例 2-1-12b）。

第二节　音符

练习一

1. 略（见例 2-2-2）。

2. 填空题

① 6 个八分音符等于 3 个 四分 音符。

② 16 个八分音符等于 4 个二分音符。

③ 2 个二分音符等于 8 个八分音符。

④ 8 个八分音符等于 1 个 全 音符。

⑤ 16 个十六分音符等于 2 个二分音符。

练习二

略（见例 2-2-4）。

练习三

练习四

1.

2.

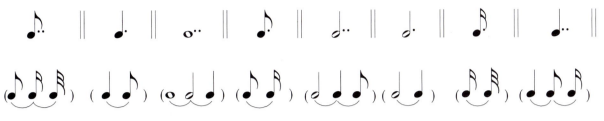

练习五

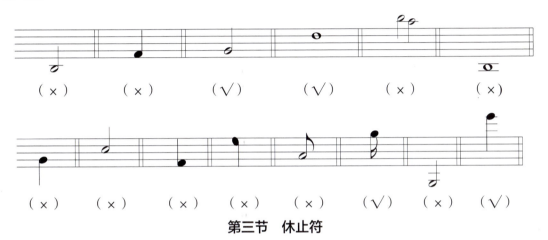

第三节 休止符

练习一

1. 略（见例 2-3-1）。

2. 分析下列各题，在括号中填上正确的单纯休止符，使等式成立。

练习二

1. 略（见例 2-3-4）。

2. 分析下列各题，在括号中填上正确的休止符，使等式成立。

第四节 简谱

练习一

$5 + (5\,-\,) = 5\,-\,-$ $5\,\underline{-}\,\underline{5}\,-\,(\underline{5}) = \underline{5}$

$5\,-\,+\,(5\,-\,-\,-\,) = 5\,-\,-\,-\,-\,-$ $5\,\underline{\underline{-}}\,\underline{5}\,-\,5\,-\,(\underline{5}) = \underline{5}$

$(\underline{5}) + \underline{5} + \underline{5} = 5$ $5\,\underline{\underline{-}}\,\underline{5}\,-\,(\underline{5}) = \underline{\underline{5}}$

练习二

1.

2.

练习三

1. $(0\,0)(0)(\underline{0})(\underline{0\,0\,0\,0})(\underline{0})(\underline{\underline{0}})$

2.

3.

4.

$1 = C \quad \frac{2}{4}$

$\underline{5\ 5}\ |\ \underline{1.\ \underline{5}}\ |\ \underline{6.\ \underline{5}}\ \underline{4\ 3}\ |\ 2\ 3\ |\ 1\ \underline{1\ 1}\ |\ 2.\ \underline{1}\ |\ \underline{2.\ \underline{2}}\ 6\ |\ 5\ -\ |\ \underline{5\ 5}\ |\ \underline{3.\ \underline{2}}\ \underline{\dot{1}\ 2\ \dot{1}}\ |$

$\underline{5\ 3}\ |\ \underline{6\ \overset{\vee}{\underline{1\ 6}}}\ |\ \underline{5\ 6\ 5}\ |\ \underline{3\ 1\ 2}\ |\ 1\ -\ |\ 1\ \|$

第三章 节拍与节奏
第一节 节拍

练习

1. $(\checkmark)(\times)(\times)(\checkmark)(\times)(\times)(\times)(\checkmark)$

2. $\frac{3}{2}$、$\frac{3}{8}$、$\frac{3}{4}$

第二节 拍子的类型

练习一

1. $\frac{3}{4}$（强—弱—弱） $\frac{2}{2}$（强—弱） $\frac{3}{8}$（强—弱—弱）

 $\frac{2}{4}$（强—弱） $\frac{2}{8}$（强—弱） $\frac{3}{2}$（强—弱—弱）

2.

练习二

1. 单拍子：$\frac{3}{4}$、$\frac{2}{8}$、$\frac{3}{2}$、$\frac{2}{4}$、$\frac{3}{8}$

 复拍子：$\frac{6}{8}$、$\frac{9}{8}$、$\frac{4}{2}$、$\frac{6}{4}$、$\frac{12}{8}$

 $\frac{6}{8}$（强—弱—弱 次强—弱—弱） $\frac{3}{4}$（强—弱—弱）

 $\frac{9}{8}$（强—弱—弱 次强—弱—弱 次强—弱—弱） $\frac{4}{2}$（强—弱 次强—弱）

 $\frac{2}{8}$（强—弱） $\frac{6}{4}$（强—弱—弱 次强—弱—弱） $\frac{3}{2}$（强—弱—弱）

 $\frac{12}{8}$（强—弱—弱 次强—弱—弱 次强—弱—弱 次强—弱—弱）

 $\frac{2}{4}$（强—弱） $\frac{3}{8}$（强—弱—弱）

2.

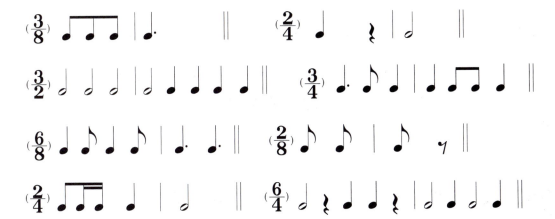

3. ① $\frac{3}{4}$ ② $\frac{4}{4}$ ③ $\frac{2}{4}$

练习三

1. 单拍子：$\frac{2}{2}$、$\frac{3}{4}$、$\frac{3}{4}$、$\frac{2}{8}$、$\frac{3}{2}$、$\frac{2}{4}$、$\frac{3}{8}$

复拍子：$\frac{6}{8}$、$\frac{9}{8}$

混合拍子：$\frac{5}{4}$、$\frac{7}{8}$

2. $\frac{5}{4}$（$\frac{2}{4}+\frac{3}{4}$）、$\frac{7}{8}$（$\frac{3}{8}+\frac{2}{8}+\frac{2}{8}$）

练习四

1.

第三节　节奏

练习

$1=\mathrm{E}$　$\frac{2}{4}$

| $\underline{1\ 1}$ 1 | $\underline{\dot{5}\ \dot{6}}$ $\dot{5}$ | $\underline{3\cdot\underline{2}\ \underline{1\ 6}}$ | 2 — | $\underline{3\ 3}$ 3 | $\underline{5\ 5}$ 5 | $\underline{6\cdot\underline{5}\ \underline{1\ 3}}$ | 2 — |

(X X　X　|　X X　X　|　X·X　X X　|　X —　)(X X　X　|　X X　X　|　X·X　X X　|　X —　)

第四节　弱起小节

练习

1.

2.

第五节 切分音

练习

1.

①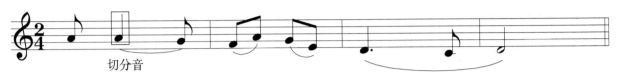

②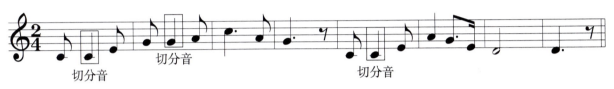

2.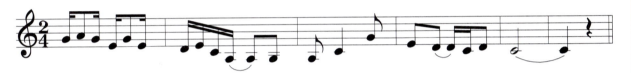

第四章 连音符与组合法
第一节 连音符

练习一

1.

2.

练习二

1.

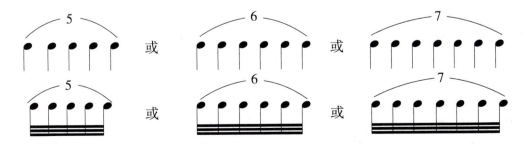

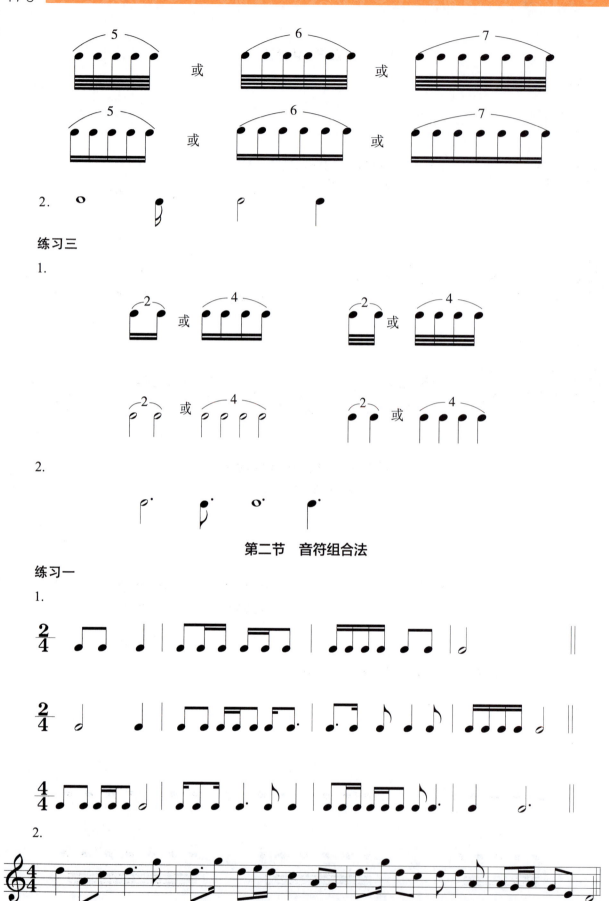

练习三

1.

2.

第二节　音符组合法

练习一

1.

练习二

1.

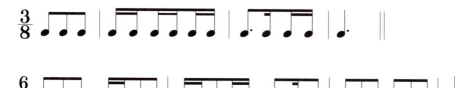

2.

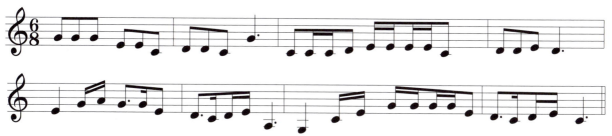

第三节 休止符的组合法

练习

（1）

（2）

（3）

第五章 装饰音及常用记号
第一节 装饰音

练习

1.（1）B （2）D

2.

第二节 省略记号与演奏法记号

练习

第三节 反复记号

练习

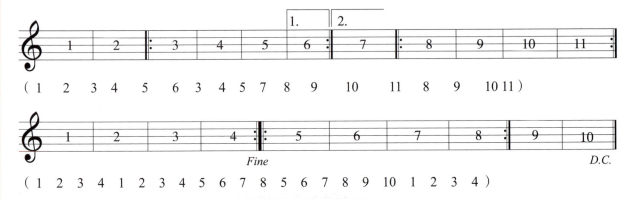

第四节 其他常用记号

练习

第六章　音程

第一节　音程

练习一

1.

（1）

（2）

（3）

2.

练习二

1. 旋律音程｜和声音程｜旋律音程｜和声音程｜

2.

3.

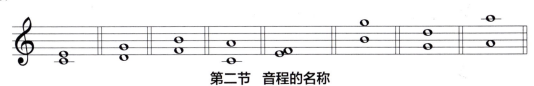

第二节　音程的名称

练习一

1. 2个，二度；4个，四度；6个，六度；7个，七度；3个，三度；8个，八度；1个，一度；7个，七度。

2.

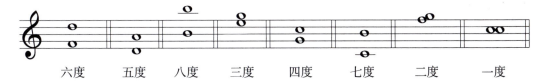

3.

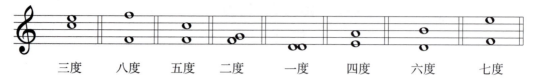

三度　　八度　　五度　　二度　　一度　　四度　　六度　　七度

练习二

二度，1；三度，1$\frac{1}{2}$；七度，5$\frac{1}{2}$；四度，2$\frac{1}{2}$；

二度，1；七度，5；四度，2$\frac{1}{2}$，五度，3$\frac{1}{2}$。

练习三

1.度数：二度；四度；五度；三度；六度；七度；八度；二度

音数：1；2$\frac{1}{2}$；3；2；4$\frac{1}{2}$；5；6；$\frac{1}{2}$

名称：大二度；纯四度；减五度；小三度；大六度；小七度；纯八度；小二度。

2.

小二度　　小三度　　纯四度　　小六度　　纯五度　　大六度　　减五度　　小七度

3.

大三度　　纯八度　　纯五度　　大二度　　小三度　　纯四度　　大六度　　小七度

4.纯四度；大二度；纯一度；小二度；纯四度；小三度；纯五度；大三度。

第三节　自然音程与变化音程

练习一

练习二

1.自然音程，大三度；自然音程，小六度；自然音程，纯四度；

自然音程，减五度；自然音程，大二度；变化音程，增七度；

变化音程，减三度；变化音程，倍增五度。

2.

3.

4.

5.

6.

7.

第四节 单、复音程

练习

1. 单音程，大二度；复音程，大九度；复音程，大十度；
单音程，大六度；复音程，大十四度；单音程，大七度；
复音程，小九度；单音程，小六度。

2. 大三度；小六度；增四度；纯五度；大六度；大二度；纯四度；小七度。

　　　　大十度　　小十三度　增十一度　纯十二度　大十三度　大九度　纯十一度　小十四度

3. 小二度；大三度；增四度；纯五度；大六度；大七度；减五度；纯八度。

　　　　小九度　　大十度　　增十一度　纯十二度　大十三度　大十四度　减十二度　纯十五度

4. 大九度；增九度；纯十二度；大十度；纯十二度；小十三度；增十二度；减十度。

5. 小十度；纯十一度；大十度；大九度；减十二度；小十四度；大十三度；纯十二度。

6.

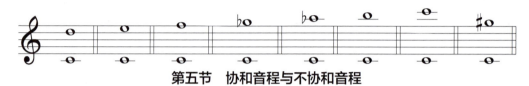

第五节　协和音程与不协和音程

练习一

1. 大三度（协和）、大二度、大六度（协和）、大七度、大三度（协和）、小六度（协和）、大三度（协和）、大二度。

2.

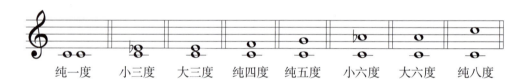

3.

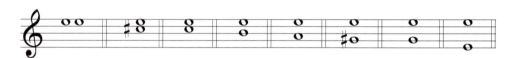

练习二

1. 纯五度、减八度（不协和）、大六度、增二度（不协和）、小六度、大七度（不协和）、小三度、大二度（不协和）。

2.

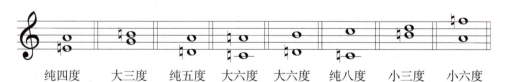

3.

第六节 转位音程

练习

1. 纯八度 大七度 增七度 倍减六度 大三度 增四度 纯四度 减六度

2.（1）小二度、纯四度、纯五度、大六度、纯五度、大三度、大七度、减六度

（2）大三度、小六度、纯四度、大七度、增五度、大二度、大六度、倍增四度

第七章　调式与调号
第二节　大调式

练习一

练习二

练习三

1.

2.

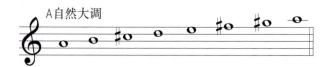

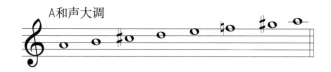

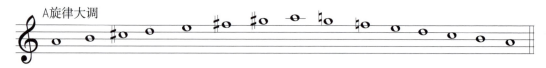

3. G 和声大调、♭E 自然大调、♯F 旋律大调

4.

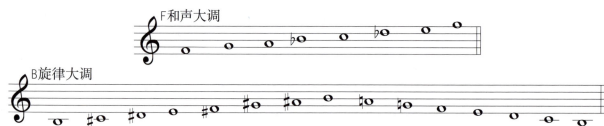

第三节 小调式

练习一

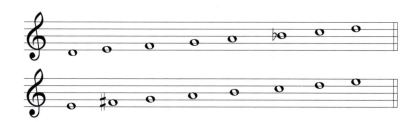

练习二

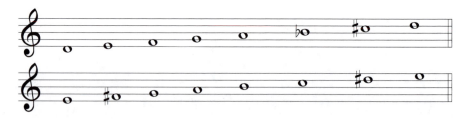

练习三

1.

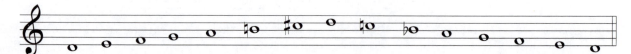

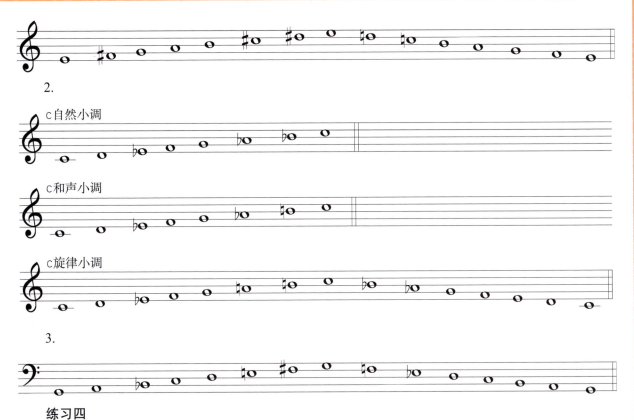

3.

练习四

1.

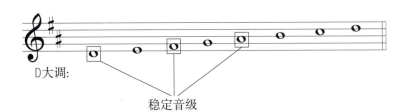

2.

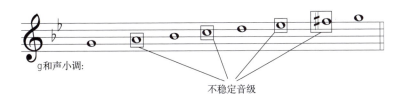

第四节 调号

练习一

略（见例 7-4-2c）。

练习二

略（见例 7-4-3c）。

练习三

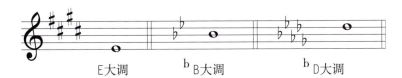

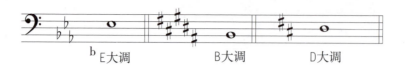

第五节 关系大小调与同主音大小调

练习一

1.

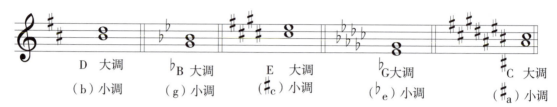

2.

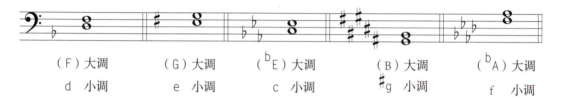

练习二

1.

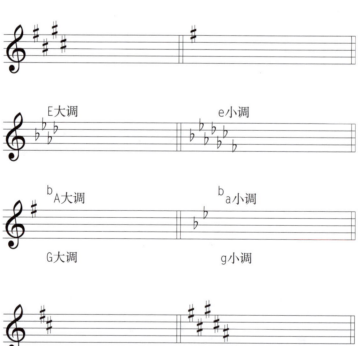

2.

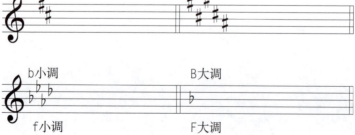

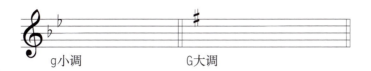

练习三

1.（a 和声小调） 2.（D 自然大调）

3.（b 旋律小调） 4.（#f 和声小调）

5.（G 和声大调） 6.（a 旋律小调）

7.（e 自然小调） 8.（♭B 旋律大调）

9.（g 旋律小调）

第八章　民族调式
第一节　五声调式

练习

1.

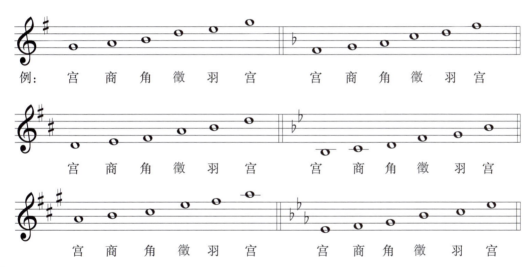

2.

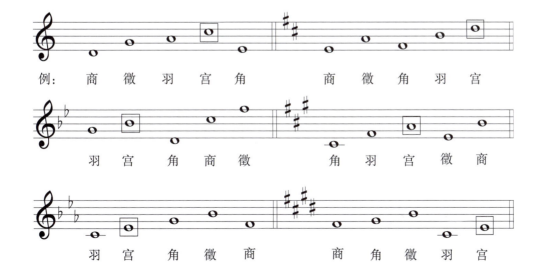

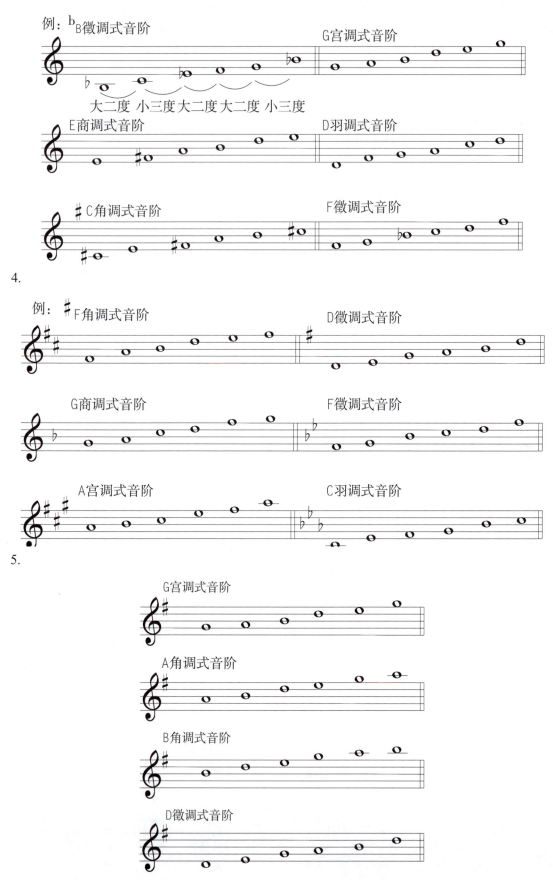

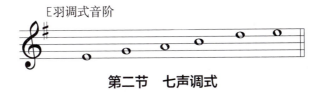

第二节 七声调式

练习一

1.

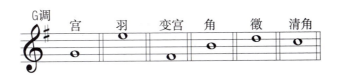

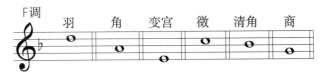

2.（1）清乐 ♭B 徵调式音阶

徵 羽 变宫 宫 商 角 清角 徵

（2）清乐 E 商调式音阶

商 角 清角 徵 羽 变宫 宫 商

3.（1）

（2）

练习二

1.

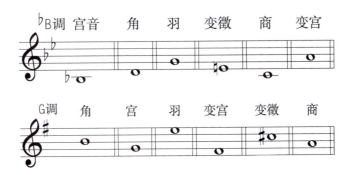

2.（1）雅乐 G 徵调式音阶

徵 羽 变宫 宫 商 角 变徵 徵

（2）雅乐 D 羽调式音阶

羽 变宫 宫 商 角 变徵 徵 羽

3.
（1）

（2）

练习三

1.（1）

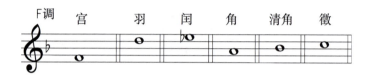

（2）

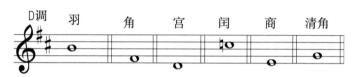

2.（1）燕乐 A 徵调式音阶

徵 羽 闰 宫 商 角 清角 徵

（2）燕乐 G 羽调式音阶

羽 闰 宫 商 角 清角 徵 羽

3.
（1）

（2）

第三节　民族调式的判断

练习

（1）D 徵五声调式　　（2）雅乐 F 宫调式

（3）#F 羽五声调式　（4）清乐 C 徵调式

（5）E 角五声调式　　（6）燕乐 C 商调式

（7）清乐 D 徵调式　　（8）D 商五声调式

（9）雅乐 G 羽调式　　（10）#F 羽五声调式

第九章 和弦
第二节 三和弦及其转位

练习一

1. 大三和弦、减三和弦、小三和弦、增三和弦、减三和弦、大三和弦、增三和弦、小三和弦

2.

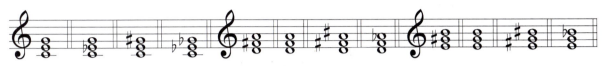

3.

4.

练习二

协和和弦、不协和和弦、协和和弦、协和和弦、
不协和和弦、协和和弦、协和和弦、不协和和弦

练习三

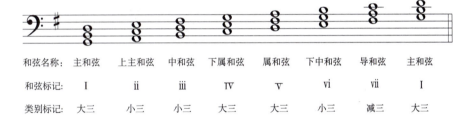

练习四

1.

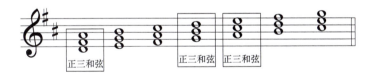

2.

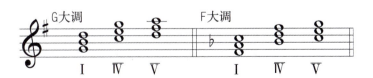

3.

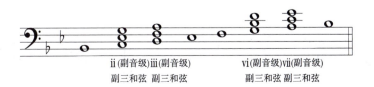

练习五

1. 原位和弦、转位和弦、原位和弦、转位和弦、转位和弦、原位和弦、转位和弦、原位和弦。
2.

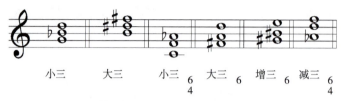

第三节　七和弦及其转位

练习一

1. 增大七和弦、减小七和弦、大小七和弦、减减七和弦、大大七和弦、小大七和弦、小小七和弦
2.

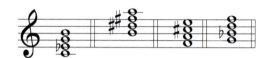

3.

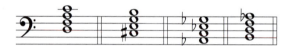

4.

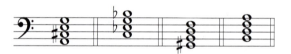

5.

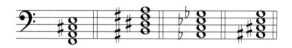

练习二

1. 大小七、减七、大小七 2、减七、小小七 $\frac{6}{5}$、大小七、减小七 $\frac{4}{3}$、减小七、减七 $\frac{6}{5}$、减七 $\frac{4}{3}$、大大七 $\frac{6}{5}$

2.

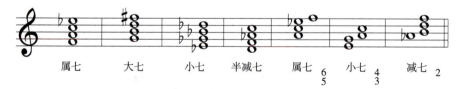

第四节　属七和弦及解决

练习一

1.

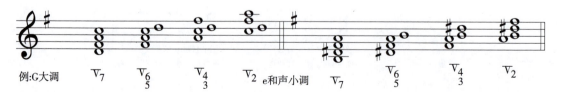

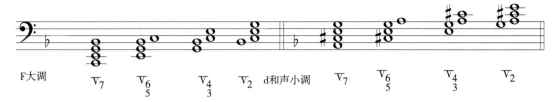

2.

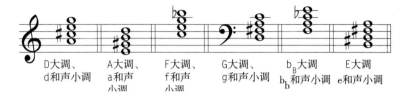

练习二

1.

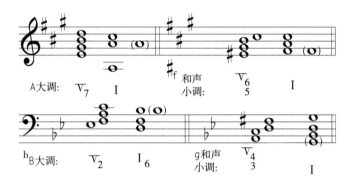

2.

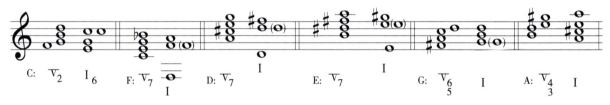

3.

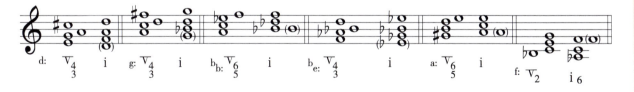

参 考 文 献

［1］ 林鸿平主编. 乐理 * 视唱 * 练耳. 上海：复旦大学出版社，2010.

［2］ 胡向阳、张业茂主编. 音乐基础理论. 华中师范大学出版社，2012.

［3］ 赵小平主编. 基本乐理教程. 北京：人民音乐出版社，2011.

［4］ 黄洋波编著. 高考音乐强化训练·基本乐理卷. 长沙：湖南文艺出版社，1996.

［5］ 张露文主编. 音乐基础系列教程. 北京：北京大学出版社，2010.

［6］ 袁丽蓉主编. 基础乐理教程. 南开大学出版社，2004.

［7］ 刘永福编著. 新音乐基础理论教程. 上海：上海音乐出版社，2004.

［8］ 李重光著. 基本乐理. 长沙：湖南文艺出版社，2009.

［9］ 孙从音，付妮主编. 基础乐理教与学实用教程. 北京：中央音乐学院出版社，2010.

［10］ 孙从音主编. 乐理基础教程. 第二版. 上海：上海音乐出版社，2006.